心一堂・武學傳承叢書

《太極拳經》關百益刊印本校注

二水居士 著

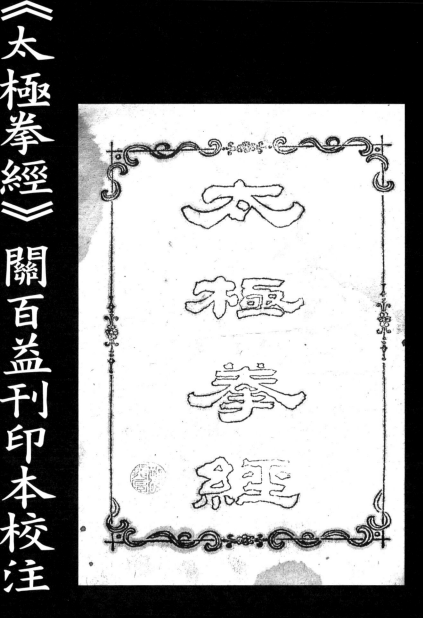

書名：《太極拳經》關百益刊印本校注

系列：心一堂 武學傳承叢書

作者：二水居士

責任編輯：陳劍聰

出版：心一堂有限公司

通訊地址：香港九龍旺角彌敦道六一〇號荷李活商業中心十八樓
〇五-〇六室

深港讀者服務中心：中國深圳市羅湖區立新路六號羅湖商業大廈
負一層〇〇八室

電話號碼：(852) 90277110

網址：publish.sunyata.cc

電郵：sunyatabook@gmail.com

網店：http://book.sunyata.cc

淘宝店地址：https://sunyata.taobao.com

微店地址：https://weidian.com/s/1212826297

臉書：https://www.facebook.com/sunyatabook

讀者論壇：http://bbs.sunyata.cc

平裝

版次：二零二四年八月初版

國際書號 978-988-8266-19-7

定價： 港幣 九十八元正
 新台幣 三百九十八元正

香港發行：聯合新零售(香港)有限公司

香港新界荃灣德士古道220～248號荃灣工業中心16樓

電話號碼：(852)2150-2100

電郵：info@suplogistics.com.hk

台灣發行：秀威資訊科技股份有限公司

地址：台灣台北市內湖區瑞光路七十六巷六十五號一樓

電話號碼：+886-2-2796-3638 傳真號碼：+886-2-2796-1377

網絡書店：www.bodbooks.com.tw

台灣國家書店讀者服務中心：

地址：台灣台北市中山區二〇九號1樓

電話號碼：+886-2-2518-0207

傳真號碼：+886-2-2518-0778

網址：www.govbooks.com.tw

心一堂微店二維碼

心一堂淘寶店二維碼

序

江瀾者，號二水居士，乃楊氏葉脈太極拳之大能也。瀾師拳藝，成於金師仁霖。藝成後不遺餘力，傳功海內中外，門下從學者眾矣。余友游氏志倫，隨瀾師遊有年，為其門下之佼佼者。經志倫之紹介，得見瀾師，余願圓矣。

瀾師學究天人，非僅拳術一事，中華文化之博深，亦有別不同之研究與見解。聽瀾師之一席話，有令人耳目一興，不忍拍案之感，實乃人生之大樂。

瀾師之推手，運勁之極巧，化勁之極妙，發勁之極厚，盡顯太極拳理論之對待精髓。觀者莫不嘆服，心慕而願學之。瀾師亦誨人不倦，因材施教，從學者皆能得益。真良師也。

續《王宗岳太極拳論》《太極功源流支派論》《太極法說》《太極拳：一

門性命踐行的哲學》后，此書《〈太極拳經〉關百益刊本校註》，乃瀾師於

太極拳經典理論之另一大作。瀾師之為太極拳之史論，起了承先續後之橋樑，

也為太極拳理論之研究者們，理清條目，建立框架。此勞今功後之舉，縱觀

古今太極拳之習學者，千百萬之中，亦難覓一二。

瀾師不以余不文，托序於余。故以此記，為序新作。

王春雷

甲辰年六月 於吉隆坡

總目錄

　　十三勢行工心解

六

《太極拳經》關百益刊印本校注

封面：手訂線裝　署：唐豪贈　顧留馨藏①

扉頁：太極拳經　鈐：許寵厚　圓章

插頁：

我武惟揚②

葆君伯益③，余之畏友也。今以是編質諸余。余，武人也，不工文字，聊書是語，期與同好共勉耳。壬子冬④　鍾啟⑤　拜題

①2018年顧元莊先生贈予一批顧留馨先生藏書，此係其一。此本16開，手訂線裝，封面題籤欄，空白。邊上蘸水筆小字，署：「唐豪贈　顧留馨藏」。係

顧留馨先生筆跡。說明此本由唐豪贈予顧留馨。扉頁花框內雙勾「太極拳經」隸書。「經」字左側，鈐「許寵厚」圓章。許寵厚（1878-1945），名禹生，字寵厚。即北京體育研究社發起人，楊健侯先生弟子。關百益從其學練太極拳。由此可見，此本係關百益刊印後，贈予許禹生。許禹生從唐豪，其間過從，待考。

② 我武惟揚：語出《尚書·泰誓中》。原文為：「今朕必往，我武惟揚，侵于之疆，取彼凶殘，我伐用張，于湯有光。」大意是通過「秀肌肉」，來展現威武凌勵的實力。

③ 葆君伯益：關葆謙（1882-1956），名葆謙，字百益，號益齋。滿族。著名學者，曾擔綱創立北京內務部古物陳列所。畢業於京師大學堂速成科師範館。先後任北京第三中學堂、第一中學堂校長兼任高等學堂校長。受聘於河南省教育廳，歷任河南優級師範學校校長、河南省立師範學校校長、河南省立第一中學校長、河南省省長秘書。著名金石考古學家，河南博物館

館長。著有《金石學》、《考古淺說》等，曾在安陽殷墟，經手發掘甲骨4000餘片，精選編著《殷文字存真》。對龍門石窟頗多研究，著有《伊闕石刻圖表》、《伊闕古跡圖》、《伊闕魏刻百品》等十餘種著作。書法頗有造詣。

④ 壬子冬：辛亥十二月三十，即1912年2月17日，登臨大總統寶座的袁世凱發表佈告，稱：「現在共和政體業已成立，自應改為陽曆，以示大同。應自壬子年正月初一日起，所有內外文武官行用公文，一律改用陽曆。」此「壬子冬」，顯然應該是1912年的冬天。

⑤ 鍾啟：生卒、生平皆不詳。或係晚晴或民初的將領。

《太極拳經》叙

辛亥秋①，余獲太極拳鈔本②於京師。其題有「山右王宗岳先生太極拳論」，又題有「武當山先師、王宗岳留傳」，又論後注「右係武當山張三丰老師遺論」，其說不一。愚意或為張三丰所遺留，王宗岳據以傳世者也。其文意雖有未工，而精深奧妙，碻③似張真人筆意。顧《三丰全集》缺而未載，豈真人道法廣大，傳其仙術者為一派，傳其武技者又一派歟。然則王宗岳之為人，自有不可忽④者。查《派考記》⑤，有淮安王宗道者，嘗從三丰學道，永樂中，封圓通真人⑥。後入盧山採藥不返。或疑王宗岳、王宗道為一人。而此籍山右，彼籍淮安，又顯係為二人也。又王漁洋有謂：「拳勇之技，少林為外家，武當張三丰為內家。三丰之後，有關中人王宗得此傳」⑦，豈王宗岳即王宗岳之訛傳？抑岳字為衍文耶？蓋嘗思之矣。張三丰、王宗岳固皆高隱者流，雅不屑以真名示人。而人亦不必辨其真名。第求其拳之真傳可也。

竊謂此拳之妙用，大意以柔克剛，靜制動，順破逆為主。其旨同於道家，其理合乎儒論。

考之陸清獻⑧《太極論》曰：「寂而不動，即太極之陰，靜也。感而遂通，即太極之陽，動也。感而復寂，寂而復感，即太極之動靜無端，陰陽無始也。」此太極性之理，與太極拳之理，本自相同，其關於身心者，一也。尊之曰「經」⑨，似無不宜。

惟原本皆係傳鈔，異常緘秘。非箇中人，殆不得見。而尚武少文，未免以訛傳訛，魚魯莫辨。茲特詳加參考，折衷壹是。間有所疑，分注其下。並附《授受源流》暨《張三丰列傳》於後，擬廣為傳布，以為體育之勸。俾吾學界得知此拳之奧妙，以振尚武之精神，當不憚遍訪名師，專心致志，由強體而強種強國，要不可以技藝之末，而忽之。是則余尊太極拳為「經」，而叙以廣傳於世之意也夫。

共和元年十一月關葆謙伯益氏 叙於京師公立第一中學⑩

鈐「葆謙之印」（圓章）

① 辛亥秋：1911年秋天。

② 鈔本：照原稿或刻印本抄寫的書。

③ 碻：同確。意為真實，確實。

④ 忽：忘也。

⑤ 《派考記》：《張三丰先生全集》卷五中所載之《派考記》。收有道派、前列祖傳、後列仙傳、列仙派演、拳技派等。

⑥ 圓通真人：文中「通」字右側，多一「德」字。後文勘誤表已更正為「德」。《派考記》載：王宗道者，淮安人也。嘗從三丰先生學道。永樂三年，成祖訪求三丰。令覓宗道，與胡濙同往召見。時賜金冠鶴氅奉書香，遍遊天下，十年不遇。及還，賜封：「圓德真人」。後入廬山採藥，

飄然不返。

⑦ 王漁洋一節：出自《張三丰先生全集》卷五《派考記》中之拳技派：王
漁洋先生云：奉勇之技，少林為外家，武當張三丰為內家。三丰之後，
有關中人王宗。宗傳溫州陳州同。州同，明嘉靖間人。故今兩家之傳，
盛於浙東。順治中，王來咸，字征南。其最著者。斯人也。雨窗無事，
讀《聊齋‧李超始末》，因識於後。又云：征南之徒，又有僧耳、僧尾
者，皆僧也。

案：奉勇，系拳勇之誤植。斯，系鄞之誤植。沈一貫作《搏者張松溪傳》，
原本不為人所重。黃宗羲輯編《明文海》卷四百十九收錄此文，也沒能
引人注目。黃宗羲《南雷文定集》卷八之《王征南墓志銘》，將張松溪
始納入「宋張三峰」一脈的傳承，之後分列山西王宗、溫州陳州同等南
北傳承，並詳細羅列了張松溪三四徒中四明葉繼美（近泉）一脈的支派
源流。此文由於黃宗羲的影響力，開始為世人關注。陸鳳藻輯錄《小知

錄》卷七就錄《南雷文定集》「拳勇有內家外家」之論。《聊齋志異》卷五李超篇末的「王阮亭先生云」（王士禛，字子真，號阮亭，又號漁洋山人），所涉王宗、陳州同、王來咸（征南）、僧耳、僧尾等等，一一皆從黃宗羲《王征南墓志銘》化出。只是漁洋山人將黃宗羲「宋張三峰」，去掉了「宋」字。而「王阮亭先生云」，又隨《聊齋志異》而躥紅，以至於被《張三丰先生全集》，以「拳技派」而收錄。只是《三丰全書》將漁洋山人的「張三峰」，又改作了「張三丰」，並更正黃宗義「宋張三峰」係「劉宋」時的張三峰，力辟「劉宋張三峰」之陰陽採戰邪術。

⑧陸清獻：陸隴其（1630-1692），原名龍其，譜名世穮，字稼書，平湖人，人稱當湖先生。清代理學家。崇宗宋明理學，排斥陽明心學。被清廷譽為「本朝理學儒臣第一」。乾隆元年（1736），追諡為：清獻。加贈「內閣學士兼禮部侍郎銜」，從祀孔廟。著有《困勉錄》、《讀書志疑》、

《三魚堂文集》等。

案：宋明理學諸家，極其忌諱而擯斥佛老二氏之學。朱熹「老佛之徒出，則彌近理，而大亂真矣」成了朱熹心頭之患。王陽明以「良知」來包裝陸象山的「心」，並籍此來構築他的「心學」大廈。他的「明心反本」，直接讓儒學者走入了佛學的「明心見性」之路上來。明朝末年，腐儒們崇尚陽明心學，或作「無善無惡」的「良知」說，或作「事事無礙」的「率性」說，或作「無所不為」「隨類現身」的「方便」說……王船山、顧炎武等人直接將明亡之責，歸咎為陽明心學。當湖先生雖然沒有王船山、顧炎武等人亡明、亡國之切膚，但他從純粹學術角度剖析了陽明心學的弊端，至今讀來，猶能振聲發聵。《三魚堂文集》卷二之《學術辨》云：「自陽明王氏倡為良知之說，以禪之實，而託儒之名……龍溪、心齋、近溪、海門之徒，從而衍之……故至於啟禎之際，風俗愈壞，禮義掃地，以至於不可收拾，其所從來，非一日矣。故愚以為，明之天下，

不亡於寇盜，不亡於朋黨，而亡於學術。學術之壞，所以釀成寇盜朋黨之禍也。」

⑨尊之曰「經」：當湖先生的《三魚堂文集》卷一《太極論》開篇明旨說：「論太極者，不在乎明天地之太極，而在乎明人身之太極。明人身之太極，則天地之太極在是矣」、「學者誠有志乎太極，惟於日用之間，時時存養，時時省察，不使一念之越乎理，不使一言一動之踰乎理。斯太極存焉矣」、「是一物各具一太極也」、「豈必遠而求之天地萬物，而太極之全體已備於吾身」、「善言太極者，求之遠，不若求之近。求之虛而難據，不若求之實而可循」、「其寂然不動，是即太極之陰，靜也。感而遂通，是即太極之陽，動也。感而復寂，寂而復感，是即太極之動靜無端，陰陽無始也。寂然之中，而感通之理已具。感通之際，而寂然之體常在。是即太極之體用一原，顯微無間也。」在關伯益看來，當湖先生的《太極論》足以能作為以一己之身心，來承載

一六

太極之理的立論依據。他說，太極性之理與太極拳之理，本自相同，其關乎身心者一也。經者，常也。常行的規矩、法則和評價體系，且被尊奉為典範者，謂之常道。而將王宗岳的《太極拳論》，自然也能升格成為堪與四書五經相提並論的《太極拳經》了。

⑩ 共和元年：公元前841年，周屬王暴虐，「國人暴動」後，逃離鎬京。此後，共伯和攝政，行天子事，號「共和元年」。辛亥革命推翻了滿清皇朝，1912年1月1日，孫中山在南京就職臨時大總統。改國號為中華民國，也將1912年定為共和元年。

京師公立第一中學校：前身為順治元年（1644）創立的八旗官學，1894年，增建為經正書院。1912年，改為京師公立第一中學校。關百益任校長。此為北京市第一中學之前身。

《太極拳經》關百益刊印本校注

目錄

勘誤表

頁數　行數	原誤	更正
叙一　正面十	圓通	圓德
經一　正面九	虛領	虛字下落「一作須」三字小注
一　背面四	正多	甚多

頁	位置	原文	校正
六	正面四	鬆淨	鬆靜
六	正面四五	中正	正字下落「一作正中」四字小注
六	正面七	修用	體用
六	正面八	何者	何在
六	背面九	挫之	挫之
六	背面十	無終	無疑
八	正面二	謂三手	張三手
八	正面五	王來戚	王來咸
八	正面七	列之	臚列
傳五	正面一	三手先生本傳五	列傳五
六	正面三	才其	其才
六	背面八	財法	法財
八	背面八	至詔	玉詔

終

太極拳經

太極拳論

太極者，由①無極而生，動靜之機②，陰陽之母也。動之則分，靜之則合。無過不及，隨屈③就伸。人剛我柔謂之走；我順人背謂之粘④。動急則急應，動緩則緩隨。雖變化萬端，而理為⑤一貫：由著熟而漸悟懂勁，由懂勁而階及神明。然非用力⑥之久，不能豁然貫通焉。

虛領⑦頂勁，氣沉丹田。不偏不倚，忽隱忽現。左動⑧則左虛，右重則右杳。仰之則彌高，俯之則彌深。進之則愈長，退之則愈促。一羽不能加，蠅蟲不能落。人不知我，我獨知人。英雄所向無敵，蓋皆由此而及也。

斯技旁門正多⑨。雖勢有區別，概不外乎⑩壯欺弱，慢讓快耳。有力打⑪無力，手慢讓手快，是皆先天自然之能，非關學力而有所⑫為也。察四兩撥千斤之句⑬，顯非力勝。觀耄耋能⑭禦眾之形，快何能為？

主如平準⑮，活似車輪。偏沉則隨，雙重則滯。每見數年純功，不能運化者，率皆自為人制，雙重之病未悟耳。故避⑯此病，須知陰陽。粘⑰即是走，走即是粘⑰。陰不離陽，陽不離陰⑱。陰陽相濟，方為懂勁。懂勁後，愈練愈精，默識揣摩，漸至從心所欲。本是舍己從人，多悮⑲舍近求遠。所謂⑳謬之毫釐，差之千里㉑。學者不可不詳辨焉。是為論㉒。

右係武當山張三丰老師遺論，欲天下豪傑延年益壽，不徒作技藝之末也。此論切要，句句在心，並無一字敷衍陪襯。非有夙慧者，不能悟也。先師不肯妄傳，非獨擇人，亦恐枉費工夫耳。此兩則，疑王宗岳先生所注。特低一格以別於本論㉓。

① 由：此本「由」字，蘸水筆點去。陳秀峰的《太極拳真譜》（下簡稱秀本）

二六

作「本」。老三本郝和藏本無此字，由、本，皆為衍文。

② 動靜之機：郝和藏本無此四字。此本也無此四字，右側蘸水筆補了「動靜之機」。墨跡與注①中點去「由」字同。1918年京師體育研究所創刊《體育》雜志，許禹生連載《太極拳經詳注敘釋名十三勢次序名目總論詳注》，已無「由」字，且加了「動靜之機」四字。由此猜度「動靜之機」四字，係出許禹生之手。1921年出版的許禹生《太極拳圖勢解》（下簡稱禹本）、1927年徐致一出版的《太極拳淺說》（下簡稱致本），兩書皆有「動靜之機」。

③ 曲：與郝和藏本同。1925年陳微明出版的《太極拳術》（下簡稱微本）作「屈」。

④ 粘：與郝和藏本同。致本、微本皆作「黏」。1931年楊澄甫出版的《太極拳使用法》（下簡稱澄本）也作「黏」。

⑤ 為：郝和藏本作「唯」。禹本、致本、澄本皆作「為」，微本作「惟」。

⑥ 用力：刻苦努力之意。語出朱熹《四書章句》：「所謂致知在格物……至於

用力之久，而一旦豁然貫通焉，則眾物之表裡精粗無不到，而吾心之全體大用無不明矣」。

⑦ 領：微本、澄本皆作「靈」。

⑧ 動：動字右側蘸水筆，已改為「重」字。似與「動靜之機」墨跡不一。

⑨ 正多：勘誤表已經更正為「甚多」，此本蘸水筆已將「正」改為「甚」。

⑩ 乎：郝和藏本、微本無「乎」字，禹本、致本、澄本皆有「乎」。

⑪ 打：郝和藏本、微本、致本皆如是。禹本、澄本皆作「讓」。

⑫ 所：此本和禹本皆如是，郝和藏本、微本、致本、澄本皆無「所」字。

⑬ 句：此本與他本皆如是，唯澄本作「力」。

⑭ 能：郝和藏本無「能」字，此本與禹本、微本、致本、澄本皆有此「能」。

⑮ 主如平準：勘誤表已更正為「立如平準」。此本「主」字，已蘸水筆改為「立」。

郝和本作「立如枰準」，啟軒本作「立如秤準」。此本與禹本、微本、

致本、澄本皆「立如平準」。《說文》：枰，平也，從木從平。

⑯ 故避：勘誤表已更正為「欲避」。他本皆作「欲避」，微本作「若欲避」。

⑰ 粘：此兩「粘」字，此本與郝和藏本、禹本、澄本皆如是。致本、微本皆作「黏」。

⑱ 陰不離陽，陽不離陰：此本與禹本、微本、致本、澄本皆如是。唯郝和本、啟軒本皆作「陽不離陰，陰不離陽」。

⑲ 愰：此本與郝和藏本、微本、致本皆如是。愰，通「誤」。啟軒本、禹本、澄本皆作「誤」字。

⑳ 所謂：此本與他本皆如是。微本作「斯謂」。

㉑ 謬之毫釐，差之千里：郝和藏本、禹本作「差之毫釐，謬之千里」。微本、致本作「差之毫釐，謬以千里」。澄本作「差之毫釐，謬逾千里」。

㉒ 是為論：此本與他本皆如是。微本與致本無此三字。

㉓「此兩則，疑王宗岳先生所註。特低一格以別於本論」是在「特低一格」的

兩則文論後，以小一號字體加注的說明。顯然出自關百益之手。關百益得到的這個鈔本，題籤「山右王宗岳先生太極拳論」，又題有「武當山先師、王宗岳留傳」，論後又注「右係武當山張三丰老師遺論」，其說不一。他猜測這或許是張三丰所遺留的，王宗岳拿來用以傳承給後世者的。而「右係武當山張三丰老師遺論」下的兩則文字，他認為極有可能就是王宗岳所注解的。

太極拳解①

太極拳，一名長拳，一名十三勢。

長拳者，如長口②大海，滔滔不絕③。十三勢者④，掤、擺、擠、按、採、挒、肘、靠，此八卦也。進步、退步、左顧、右盼、中定，此五行也。合而言之，曰十三勢。

掤、擺、擠、按，即坎、離、震、兌，四正方也。採、挒、肘、靠，即乾、坤、艮、巽，四斜角也。進、退、左顧、右盼、定，即水、火、木、金、土⑤也。

① 太極拳：郝和藏本題名「十三勢」，名下小一號字題注曰：「一名長拳，一名十三勢」。啟軒本題「太極拳釋名」，列太極拳譜第一章。篇末有衍益：「是技也，一著一勢，均不外乎陰陽，故又名太極拳。」

澄本，題為「祿禪師原文」，從「一舉動週身具要輕靈」至「無絲毫間

斷耳」無分行，另行「長拳者，如長江大海，滔滔不絕也」至「金木水火土也」，篇末另行注云：「原注云此武當山張三峰老師遺論，欲天下豪傑延年益壽，不徒作技藝之末也」。

微本，致本皆如澄本。只是將「張三峰」，更正為「張三丰」。

② 長口：勘誤表已更正為「長江」，此本蘸水筆在「口」字上改作「江」字。

③ 滔滔不絕：郝和藏本、澄本、微本、致本都「滔滔不絕」後有「也」字。

④ 十三勢者：郝和藏本「十三勢者，掤、攦、擠、按、採、挒、肘、靠、進、退、顧、盼、定也。」之後再進一步從「……四正方也……四斜角也。此八卦也……此五行也。合而言之，曰十三勢。」

此本與微本、致本、澄本的行文結構，與郝和藏本和啟軒本皆有不同。直接從：「十三勢者……此八卦也……此五行也。合而言之，曰十三勢……四正方也……四斜角也……即金木水火土也。」而且微本、致本、澄本皆

無「此五行也。合而言之，曰十三勢」句。

另外，郝和藏本與此本、微本，皆宗文王八卦，以坎北、離南、震東、兌西，對應掤、攦、擠、按，表述四個正方的方位。以乾西北、坤西南、艮東北、巽東南，對應採、挒、肘、靠，表述的是四個斜角的方位。而致本、澄本，則取法伏羲八卦，乾南、坤北、坎西、離東、巽西南、震東北、兌東南、艮西北。

案：此節文字到了「三十二目」，演進為「八門五步」，將郝和藏本、啟軒本、此本、微本中「掤、攦、擠、按、採、挒、肘、靠相對應的文王八卦「坎、離、震、兌、乾、坤、艮、巽」，修正為「坎、離、兌、震、巽、乾、坤、艮」。於此同時，楊家老拳譜「三十二目」首先將拳勢所對應的方位，與文王八卦的方位，作上下相綜的逆應，開宗明旨宣示了太極拳的「陰陽顛倒之理」。

⑤ 水火木金土：郝和藏本、啟軒本、微本、致本、澄本皆作「金木水火土」。

進退為水火之步」，「顧盼為金木之步。以中土為樞機之軸」。

「三十二目」以「進步火、退步水、左顧木、右盼金，定之方中土也」，「

十三勢行工心解①

以心行氣，務令沉著，乃能收斂入骨。以氣運身，務令順遂，乃能便利從心。精神能提得起，則無遲重之虞（一作處②），所謂頂頭懸③也。意氣須換得靈，乃有圓活之趣④，所謂變轉⑤虛實也。發勁須沉著鬆净⑥，專注一方⑦，主身⑧須中正安舒，支撐八面⑨。行氣如九曲珠，無微不利⑩，氣徧⑪身軀之謂。運勁如百練⑫鋼，何堅不摧⑬。形如搏兔之鵠⑭，神如捕鼠之猫。靜如山岳，動似江河⑮。蓄勁如開弓⑯，發勁如放箭。曲中求直，蓄而後發。力由脊發，步隨身換，收即是放⑰，斷而復連⑱。往復須有摺疊，進退須有轉換。極柔軟，然後極堅剛。能呼吸⑲，然後能靈活。氣以直養而無害，勁以曲蓄而有餘。心為令，氣為旗，腰為纛。先求開展，後求緊凑，乃可臻於鎮密⑳矣。

又曰：先在心，後在身，腹鬆㉑氣斂入骨，神舒體靜。刻刻在心，切記㉒。一動無有不動，一靜無有不靜㉓。牽動往來氣貼背㉔，斂入脊骨㉕。內固精神，外

示安逸。邁步如猫行，運勁如抽絲。全身意在精神㉖，不在氣。或云全在蓄神，不在使氣㉗。在氣則滯。有氣者無力，無氣者純剛㉘。氣若車輪，腰如車軸㉙。

① 十三勢行工心解：郝和藏本作「打手要言」、解曰、又曰等，啓軒本作「十三勢行工歌」，澄本稱「王宗岳原序」，微本、致本皆作「十三勢行功心解」。

② 一作處：他本皆無。

③ 頂頭黜：勘誤表已訂正為「頂頭懸」。此本也以蘸水筆塗改為「懸」。

④ 趣：此本與他本皆如是，微本作「妙」。

⑤ 變轉：此本與郝和藏本、微本皆如是。澄本、致本作「變動」。

⑥ 鬆净：勘誤表以更正為「鬆靜」，此本蘸水筆將「净」改為「靜」。郝和藏本、啓軒本皆作「鬆靜」。意在詮釋《十三勢行工歌訣》之「靜中觸動動猶靜」句。微本、致本、澄本皆改為「鬆净」。

⑦ 專注一方：澄本句讀有誤，且衍「須」字，作「發勁須沉着，鬆净須專注一方」。

⑧ 主身：勘誤表以更正為「立身」，此本蘸水筆將「主」改為「立」。

⑨ 支撐八面：郝和藏本「解曰」中作「立身須中正不偏，能八面支撐」，此本、致本。澄本皆改作：「立身須中正安舒，支撐八面」。微本改為「立身須中正安舒，撐支八面」。

⑩ 無微不利：此本如是。澄本、致本作「無往不利」。郝和藏本、微本皆作「無微不到」。

⑪ 徧：通遍。澄本、致本作「氣遍週身之謂」。郝和藏本作「所謂氣遍身軀不稍痴」。微本無此句。

⑫ 練：郝和藏本、澄本皆作「煉」。微本、致本皆為「練」。此本蘸水筆改正為「練」。

⑬ 何堅不摧：此本、郝和藏本、微本、致本皆如是，澄本作「無堅不摧」。

⑭鵠：此本與郝和藏本、澄本、致本皆如是。微本更正為「鶻」。鵠，蓋鶻之誤植。鵠，鴻鵠也，水鳥之屬。鶻，飛禽，鷹屬。蘇軾《文與可畫筼簹谷偃竹記》云：「振筆直遂，以追其所見，如兔起鶻落，少縱則逝矣。」

⑮靜如山岳，動似江河：微本、致本皆作「靜如山岳，動若江河」。澄本作「靜如山岳，動如江河」。此本的「江」字蘸水筆改過，原字不可辨。

⑯開弓：此本與澄本、致本如是。郝和藏本與微本作「張弓」。

⑰收即是放，微本下衍「放即是收」句。

⑱斷而復連：郝和本、啟軒本皆作「連而不斷」。此本、微本、致本、澄本都改為「斷而復連」。

⑲能呼吸：郝和本、啟軒本皆作「能粘依」。此本、微本、致本、澄本改為「能呼吸」。

⑳鎮密：縝密之誤植。

㉑腹鬆：微本作「腹鬆淨」。

㉒刻刻在心，切記：郝和藏本、啟軒本皆作「刻刻存心」，此本與微本、致本、澄本皆作「刻刻在心」。唯此本「刻刻在心，切記」六字，字體小一號，只在強調前述要義，而不是與下文承接。

㉓一動無有不動，一靜無有不靜：郝和藏本、啟軒本在此節文字下，尚有「視靜猶動，視動猶靜」句，此本與微本、致本、澄本皆無。

㉔牽動往來氣貼背：郝和藏本、啟軒本皆作「動牽往來氣貼背」。此本與微本、致本、澄本皆如是。唯郝和藏本、啟軒本皆作「動牽往來氣貼背」。

案：後文《打手歌》有「牽動四兩撥千斤」句，此處郝和藏本、啟軒本皆作「動牽往來氣貼背」句。「牽動四兩撥千斤」的牽字，原文作「撥」，「動牽往來氣貼背」中就寫作「牽」。撥動，動牽，撥雖然只是牽的異體字，但深究後，其技法要義截然不同。

「牽動四兩拔千斤」句中，「牽動」兩字合併作「牽」字解。楊澄甫老

師曾說，四兩是繩子，千斤是牛。牽牛的繩子，「牽」在哪裡？腳上？還是角上？還是鼻孔？這是關鍵。怎麼「牽」？是順其態勢？還是生拉硬扯？一個「牽」字，講透了「順人之勢，借人之力」理。

「動牽往來氣貼背」句，動與牽，各有其義。一牽一動，重在節節對拉拔長。動：主動。牽：被動。從牛，象引牛之麼也。「行氣如九曲珠」裡，「九曲珠」一喻，前塗蜜以誘，後烟熏以逼。一則主動，一則被動。形象的闡述了「動牽往來」之理。

㉕ 斂入脊骨：郝和藏本、啟軒本皆在此句下有「要靜」兩字。此本與他本皆無。

㉖ 精神：郝和藏本、啟軒本皆作「蓄神」

㉗ 或云全在蓄神，不在使氣：此本這節文字，小一字號，用來注上句「全身意在精神，不在氣」。

㉘ 有氣者無力，無氣者純剛：此本、微本、致本、澄本皆如是。郝和藏本

在「又曰」裡也如是。而在前則「解曰」裡，作「尚氣者無力，養氣者純剛」。啟軒本作「有氣者無力，養氣者純剛」。

案：「有氣者無力，無氣者純剛」句，一直以來像是繞口令，困擾着數代拳學者。那麼，有氣者，就無力？無氣者，能純剛嗎？尚氣：尚，矜夸，自負之意。《禮記·表記》云：「君子不自大其事，不自尚其功」。尚氣，執着於氣，以此自曝、自夸、自負者也。養氣：典出《孟子·公孫丑上》：「其為氣也，至大至剛，以直養而無害，則塞於天地之間。」直養者，順養也，不將不迎，勿助勿忘者也。尚氣與養氣，是對待「氣」截然不同的兩種態度。孟子用「揠苗助長」的寓言，來進一步闡述由這兩種態度所產生的截然不同的後果，進而提出他養氣的宗旨：「心勿忘，勿助長。」

飽讀四書的武禹襄，用孟子的「浩然之氣」來為太極拳作注解。他在強調了尚氣與養氣兩種不同的「養氣」態度後，照理不可能再出現「又曰」中

的「有氣者無力，無氣者能純剛」這類費解的辭句。或許一種可能就是：

「有」，係「尚」之誤植，「無」，係「養」之誤植。行書文本中，「尚」與「有」字形相近。繁體「養」與「無」，在行草中，亦易誤辨。

從文字內容看來，兩節「又曰」，像是武禹襄解讀王宗岳太極拳論的未定稿，而「解曰」則是最終的定稿。一方面，「又曰」中內容，已經全部納入到「解曰」中。其次，第一則的「又曰」中「有氣者無力，無氣者純剛」，

「有氣」「無氣」在字義上容易誤解，作為拳學理論而言，不夠嚴密。「解曰」中，已將此確定為「尚氣者無力，養氣者純剛」。尚氣與養氣，作為對待「氣」的兩種截然不同的態度，其立論符合孟子的「吾善養吾浩然之氣」的理論，又與「解曰」中「氣以直養而無害」相呼應。

㉙氣若車輪，腰如車軸：此本與澄本、致本皆如是。微本作「氣如車輪，腰似車軸」。郝和藏本與啟軒本皆作「氣如車輪，腰如車軸」。

打手歌①

掤攦履擠按須認真，上下相隨人難進。任他巨力來打俇②，牽動四兩撥千斤。

引進落空合一作令③即出，粘連黏隨不丟頂。

案：前論有「察四兩撥千斤之句」，顯非力勝，觀耄耋能禦眾之形，快何能為，知「粘連黏隨不丟頂」下，尚有「▷▷▷▷▷▷▷▷▷▷▷耄耋能禦眾」十四字，合上三韻，共成四韻。然參觀他本，亦至「不丟頂」而止。則知其下一韻，佚之久矣。

① 打手歌：勘誤表已更正為「搭手歌」，此本蘸水筆在「打」的原字上塗改成「搭」。郝和藏本、啟軒本、微本、致本都作「打手歌」，微本「打手歌」下小一號字注為「按：打手即推手也」。澄本無標題，列在介紹四種推手之後。

案：此本的「案」，是關百益先生研讀《打手歌》的心得和存慮。他認為七言六句，只有三韻，不合古詩韻律規矩。《打手歌》與《太極拳論》有內在關聯，歌詞既然引了「四兩撥千斤」，那麼也應該引用「耄耋能禦眾」。所以他以為此歌詞還應該有「▷▷▷▷▷▷▷▷▷▷▷▷▷耄耋能禦眾」。同樣因為《太極拳論》中有「察四兩撥千斤之句，顯非力勝」，十四字。

而「四兩撥千斤」之句，就見於《打手歌》，郝月如先生弟子，民國教育家張士一認為，《打手歌》似為王宗岳以前人所作。徐哲東先生由此推論《打手歌》係王宗岳口授給陳溝。唐豪為此以他律師的素養，滔滔不絕，旁徵博引，將哲東先生的「王宗岳口授陳溝」論，批駁得體無完膚。二水以為，史論的演進，文辭裡無不刻留時間的烙印。《打手歌》的成文時間，不妨從「掤攦擠按」、「粘連黏隨」這些專業術語裡，去解讀時間的信息。

② 俉：同咱。郝和藏本、啟軒本、微本、致本、澄本皆作「我」。

③一作令：「合」在他本或寫作「令」。

又曰①：彼不動，己不動。彼微動，己②先動。似鬆非鬆，將展未展，勁斷意不斷。

又曰：行③則動，動則變，變則化，化化無窮。

①又曰：這一則「又曰」，微本、致本皆如是，跟在《打手歌》之後。而澄本，則附在稱作是「王宗岳原序」的《十三勢行工心解》後的「又曰」之前。

②己：己之誤植。

③行：此本在「行」字旁，蘸水筆改為「輕則靈靈」。內容更正為：「輕則靈，靈則動，動則變，變則化，化化無窮。」郝和藏本、啟軒本、微本、致本、澄本皆無。吳根深從田兆麟老師處手抄贈予葉大密老師的本

子（見《柔克齋太極傳心錄》），以「楊鏡湖老先生曰」，錄在《結論歌》和《約言》後。無「化化無窮」句。武滙川《太極拳譜》，題作「楊鏡湖老先生語」，錄在《十三勢行工心解》後。也無「化化無窮」句，且「靈」誤作「伶」。

案：此節文辭從《禮記·中庸》「誠則形，形則著，著則明，明則動，動則變，變則化，唯天下至誠為能化」句中化出，成為太極拳昭著「輕靈」的經典理論。

十三勢名目 ①

此名目各本稍有不同。要在用者能神其變耳。

下列共六十四勢，以象八八六十四爻。②

攬雀尾 ③

提手上勢

摟膝拗步 ⑤

進步搬攔捶 ⑥

抱虎歸山 ⑦

肘底看捶 ⑧

斜飛勢

白鵝晾翅 ④

海底針

撇身捶

單鞭

白鵝晾翅 ④

手揮琵琶勢

如封似閉

攬雀尾

倒攆猴 ⑨

提手上勢

摟膝拗步 ⑤

扇通背 ⑩

卸步搬攔捶

上勢攬雀尾

雲手⑪

左右分腳⑫

摟膝拗步

翻身撇身捶

翻身二起腳⑯

披身剔腳⑱

轉身蹬腳⑲

如封似閉

斜單鞭

玉女穿梭

雲手下勢

倒攆猴

單鞭

高探馬

轉身蹬腳⑬

進步栽捶⑭

進步登腳⑮

彎弓射虎⑰

雙風貫耳

上步搬攬捶

抱虎歸山⑦

野馬分鬃

單鞭

金雞獨立⑳

斜飛勢

提手上勢

摟膝拗步

扇通背 ㉑

單鞭

高探馬

摟膝指膪捶 ㉓

下勢單鞭 ㉔

退步跨虎 ㉖

彎弓射虎

白鵝晾翅

海底針

上勢攬雀尾

雲手

十字擺蓮 ㉒

上勢攬雀尾

上步騎鯨 ㉕

轉腳擺蓮 ㉗

合太極 ㉘

① 十三勢名目：郝和藏本題「十三勢架」。

② 此名目各本稍有不同一節：此小一號字體或係關百益先生標注。爻，系卦之誤植。

③ 攬雀尾：郝和藏本作「懶扎衣」，啟軒本作「藍鵲尾」。

④白鵝晾翅：勘誤表已改「白鶴晾翅」，而文本裡沒改。郝和藏本作「白鵝亮翅」。

⑤拗步：勘誤表已經將所有拗步，改為扚步。此文本也蘸水筆改了。郝和藏本作「扚步」。

案：郝和藏本在上步搬攔垂前，尚有重覆的一組「摟膝拗步 手揮琵琶勢」。

⑥進步搬攔捶：郝和藏本作「上步搬攔垂」，且所有「捶」，皆作「垂」。

案：郝和藏本在上步搬攔垂前，尚有重覆的一組「摟膝拗步 手揮琵琶勢」。

此本略。

⑦抱虎歸山：郝和藏本作「抱虎推山」。

⑧肘底看捶：郝和藏本作「肘底看垂」。

案：郝和藏本在抱虎推山後，肘底看垂之前，作「單鞭」，而此本作「攬雀尾」。

⑨倒攆猴：郝和藏本作：「倒輦猴」。

案：此本在倒攆猴與白鶴晾翅之前，尚有「斜飛勢 提手上勢」，郝和藏

本無。

⑩扇通背：郝和藏本作「三甬背」。

案：此本在扇通背之前，尚有「海底針」，在扇通背之後，尚有「撇身捶卸步搬攔捶 上勢攬雀尾」，郝和藏本無。

⑪雲手：此本作「雲手」，郝和藏本作「紜手」。

⑫左右分腳：郝和藏本作「左右起腳」。

⑬轉身蹬腳：郝和藏本作「轉身踢一腳」。

⑭進步栽捶：郝和藏本作「踐步打垂」。

案：此本在進步栽捶之前，尚有摟膝拗步。郝和藏本無。

⑮登腳：勘誤表已更正為蹬腳，此本用蘸水筆直接將登改為蹬。

⑯翻身二起腳：郝和藏本作「翻身二起」。

案：此本在翻身二起腳之前，尚有「翻身撇身捶 進步蹬腳」，郝和藏本無。

⑰彎弓射虎：禹本作「左打虎、右打虎」，微本作「左右披身伏虎」，澄本作「左打虎式、右打虎式」。

案：郝和藏本無此式。

⑱披身剔腳：勘誤表已將「剔腳」更正為「踢腳」，此本蘸水筆直接改「剔」為「踢」。

案：郝和藏本分作「披身」和「踢一腳」兩式。

⑲轉身蹬腳：郝和藏本作「蹬一腳」。

案：此本在轉身蹬腳之前尚有「雙風貫耳」式，郝和本無。

⑳金雞獨立：郝和藏本作「更雞獨立」。

案：此本金雞獨立後「倒攆猴」與「白鵝晾翅」之間，尚有「斜飛勢 提手上勢」，郝和藏本無。

㉑扇通背：郝和藏本作「三甬背」。

案：此本在扇通背之前，尚有「海底針」，在扇通背之後，尚有「上勢

「攬雀尾」，郝和藏本無。禹本在此「扇通背」後，尚有「彆身鎚式」，微本有「撇身錘」，澄本作「轉身白蛇吐信」。此本則無。

㉒十字擺蓮：郝和藏本作「十字擺連」。

㉓摟膝指膪捶：郝和藏本作「上步指膪垂」。

案：此本摟膝指膪捶到下勢單鞭前，尚有「上勢攬雀尾」。郝和藏本無。

另，此本與郝和藏本、啟軒本皆作膪，兩儀堂、文修堂本陳氏拳械譜中也有指膪名目。膪，《康熙字典》收錄此字：「耳下垂，謂之膪」。由此可見，各本拳譜名目中，膪，蓋褚之誤植。

㉔下勢單鞭：郝和藏本作「單鞭」。禹本作「單鞭式」、「下勢式」兩式。微本作「單鞭下勢」。澄本作「單鞭下式」。

㉕上步騎鯨：郝和藏本作「上步七星」。

㉖退步跨虎：郝和藏本作「下步跨虎」。

㉗轉腳擺蓮：郝和藏本作「轉腳擺連」。

㉘合太極：郝和藏本作「雙抱垂、手揮琵琶勢」兩式。無「合太極」名目。

禹本、微本、澄本皆有「合太極」。

太極十三勢目歌①

十三總勢莫輕視②，命意源頭在腰膝③。變轉虛實須留意，氣遍身軀不少痴④。靜中觸動動猶靜，因敵變化是神奇⑤。勢勢存心揆用意或作確著意⑥，得來不覺費工夫⑦。刻刻留心在腰間，腹內鬆淨⑧氣騰然。尾閭中正⑨神貫頂，滿身輕利頂頭懸。仔細留心向推求，屈伸開合聽自由。入門引路須口授，工夫無息法自修⑩。若言修用⑪何為準，意氣君來骨肉臣。想推用意終何者⑫，益壽延年不老春。歌兮歌兮百四十，字字真切已一作意無遺⑬。若不向此推求去，枉費工夫始一作貽嘆惜⑭。

①太極十三勢目歌：勘誤表已更正，此「目」為衍文。郝和藏本作「十三勢行工歌訣」。微本、澄本、致本皆作「十三勢歌」。

②十三總勢莫輕視：此本與郝和本、微本同。唯澄本作「十三勢來莫輕視」，致本作「十三勢勢莫輕視」。

③ 腰膝：郝和藏本、微本作「腰隙」，澄本作「腰際」，致本作「要隙」。

④ 氣遍身軀不少痴：郝和藏本作「氣遍身軀不稍痴」。微本、澄本作「氣遍身區不少滯」。致本作「氣遍身區不少滯」。

⑤ 是神奇：此本與郝和本如是。微本、澄本、致本皆作「示神奇」。微本

⑥ 勢勢留心揆用意：「留心」郝和藏本、澄本、致本皆作「存心」。微本作「勢勢揆心須用意」。他本皆無「或作確著意」注解。

⑦ 工夫：此本與郝和藏本、微本皆如是，澄本、致本作「功夫」。

⑧ 鬆净：此本與微本、澄本、致本皆如此。此本勘誤表已更正為「鬆靜」。

⑨ 中正：此本與微本、澄本、致本皆如此。此本勘誤表注稱：正字下落「一作正中」四字小注。郝和藏本作「正中」。

⑩ 工夫無息法自修：郝和藏本、微本皆作「工用無息法自休」，澄本作「功夫無息法自休」。致本作「功夫無息法自修」。

案：「工用無息法自休」句，意思很直白：太極拳，不是靠自學、自修能得以成功的。「入門引路」，一定得有老師口傳身授。得到了老師的口傳身授，還得不斷的「工」（行拳走架），不斷的「用」（接手餵勁），不斷的用身體去感悟（體悟）拳理拳技。這便是「工用無息」的真義。倘若能真正做到「工用無息」，所有的「口傳身授」，所有的「秘訣」，所有的「規矩法度」，都可以一一扔掉。這才是「法自休」的「休」義了。所謂的秘訣，所謂的規矩法度，無非只是抓魚的魚籠子，只是「得魚忘筌」時的「筌」而已。

⑪ 修用：勘誤表已更正為「體用」。此本蘸水筆直接將「修」字改成「體」字。

⑫ 想推用意終何者：勘誤表已更正為「何在」。此本蘸水筆直接將「者」字改成「在」字。「想推用意」四字，諸本皆同，而郝和藏本作「詳推用意」。

⑬ 字字真切已無遺：小字「一作意」，他本無。郝和藏本作「字字真切義無遺」。微本、澄本、致本皆作「字字真切義無遺」。

⑭ 枉費工夫始嘆惜：小字「一作貽」，微本、澄本、致本皆作「貽」。致本「工夫」作「功夫」。郝和藏本作「枉費工夫遺嘆惜」。

無疑」。微本、澄本、致本皆作「字字真切義無遺」。

本「工夫」作「功夫」。郝和藏本作「枉費工夫遺嘆惜」。

太極十三勢總論①

一舉動，週身俱要輕靈，尤須貫串②。氣宜鼓蕩，神宜內斂。無使有缺陷處③，無使有高低一作凸凹處④，無使有斷續處。其根在腳，發於腿，主宰於腰，行於手指⑤，由腳而腿而腰，總須完整一氣，向前退後，乃得機得勢⑥，有不得機得勢處⑦，身便散亂⑧，其病必於腰腿求之。上下前後左右皆然，凡此皆是意，不在外⑨。有上即有下，有前即有後，有左即有右⑩。如意要向上，即寓下意。若將物掀起⑪，而加以挫之之意⑫，斯一作斬⑬其根自斷，乃壞之速而無疑⑭。

虛實宜分清楚，一處自有一處虛實，處處總有一虛實⑮。週身節節貫串，勿令絲毫間斷耳⑯。

① 太極十三勢總論：郝和藏本作「又曰」，啟軒本另題「十三勢說略」。微本無標題，列在「太極拳論」之首，澄本題為「祿禪師原文」，致本題作「太極拳論」，而將王宗岳的太極拳論，題作「太極拳經」。

② 一舉動，週身俱要輕靈，尤須貫串：此本、微本、澄本、致本皆如是。郝和藏本、啟軒本作：「每一動，惟手先著力，隨即鬆開，猶須貫串，不外起承轉合。始而意動，既而勁動，轉接要一線串成」。

③ 無使有缺陷處：此本與郝和藏本、澄本皆有此句。微本、致本無。

④ 無使有高低處：此本小一號字注「一作凸凹」，郝和藏本作「凹凸」。微本、澄本、致本皆作「凸凹」。

⑤ 行於手指：此本與郝和藏本如是，微本、澄本、致本皆作「形於手指」。

⑥ 乃得機得勢：此本與郝和藏本、微本、澄本、致本皆如是。澄本作：乃能得機得勢。

⑦ 有不得機得勢處：此本與微本、澄本、致本皆如是。郝和藏本作「有不得機勢處」。

⑧ 身便散亂：「身便散亂」句後，郝和藏本、啟軒本皆有「必至偏依」。此本與微本、澄本、致本皆無。

⑨ 不在外：他本皆作「不在外面」。

⑩ 有前即有後，有左即有右：他本皆如是，澄本作「有前則有後，有左則有右」。

⑪ 將物掀起：此本與微本、澄本、致本皆如是。郝和藏本、啟軒本作「物將掀起」。

案：「物將掀起」的物，泛指與「我」相對的一切人事物事。在拳技層面理解，意思是，與人接手，倘若對方感知「我」之按勁，就會不由自主的「掀起」，這一節點，只要迎着對手「掀起」之意，加以反方向的勁力和意氣，即所謂「挫之之意」，對手就會「其根自斷」，甚至會像被拍了皮球一樣，整體由下而上被彈起。

⑫ 挫之之意：挫，勘誤表已更正為「挫」字。此本與致本作「挫之之意」。郝和藏本、啟軒本、微本、澄本皆作「挫之之力」。此本蘸水筆直接改正為「挫」字。

⑬ 斯：此本斯後小一號字注「一作斬」，他本無。

⑭ 無終：勘誤表已更正為無疑。此本蘸水筆點去「終」，在右邊側加「疑」字。

⑮ 處處總有一虛實：郝和藏本、啟軒本、微本、澄本、致本皆作「處處總此一虛實」。

⑯ 勿令絲毫間斷耳：郝和藏本、啟軒本無「耳」字。澄本、微本、致本皆作「無令」

作「無令」

太極拳終

授受源流①

王漁洋云：拳勇之技，少林為外家，武當謂三丰②為內家。三丰之後，有關中人王宗，此即王宗岳③。宗傳溫州陳州同。州同，明嘉靖間人。故今兩宗之傳，盛於浙東。順治中，王來咸④，字征南，其最著者，靳人也⑤。

案：漁洋所叙，皆南人。不知北方學者亦頗不乏人。茲就譜牒所載，徵之口碑相傳，列之⑥如左，以待博雅君子，有所匡正焉。

祖師張真人三丰，傳王先生宗岳。王先生傳河南豆腐房江先生⑦佚其名，江先生傳排王老未詳⑧，排王老傳楊無敵，所稱楊六先生者是也⑨。自楊六先生來遊京師，太極拳因而大振。先生之子楊班侯先生鈺⑩、健侯先生鑑⑪，皆獲盛名。他如治貝勒⑫、漪貝勒⑬、廣公爺孔⑭、紀窯侯得山⑮、天義醬園張四胖子⑯、王五等，上自王公，下至工賈，皆受藝於楊六先生之門。此後一傳再傳，更僕難數矣。

① 授受源流：據關百益先生的敘文所稱，他附錄的《授受源流》，應該是根據他當時所了解的太極拳在北京的授受源流而整理成文的。其目的是「擬廣為傳布，以為體育之勸」，也使得學術界也能知道太極拳的奧妙，能够用來提振尚武精神。知道了「授受源流」之後，「當不憚遍訪名師，專心致志，由強體而強種強國，要不可以技藝之末，而忽之。」但是，從勘誤表「謂三丰」訂正為「張三丰」，「王來戚」訂正為「王來咸」等等來分析，三百餘字的小文中，錯訛頗多，似不應出自治學嚴謹的關先生之手。

② 謂三丰：勘誤表一訂正為「張三丰」。此本未改正。

③ 王宗：小號字注解「此王宗，恐即王宗岳」，將王宗或王宗道對標王宗岳，開啟了太極拳史論界研究王宗岳的序幕。這與關百益先生叙文觀點一致。文字風格也近關百益先生手筆。

④ 王來戚：勘誤表已訂正為「王來咸」，此本直接蘸水筆改「戚」為「咸」。

⑤靳人也：靳，鄞之誤植。《清史稿》王來咸傳云：「王來咸，字征南，浙江鄞縣人。先世居奉化，自祖父居鄞」。

⑥列之：勘誤表已訂正為「臚列」。臚列，羅列，列舉之意。

⑦河南豆腐房江先生：「江先生」，或係「蔣先生」之音訛。民初京城的太極拳界盛傳，河南人蔣發，在西安開豆腐坊為生，回河南探親時傳太極拳於陳溝、趙堡。此或關百益「徵之口碑相傳」的資訊。吳圖南《太極拳研究》也附會此說。

⑧排王老：小字注「未詳」，也是關百益先生「徵之口碑相傳」的資訊。或恐由「牌位老先生」、「牌位先生」，口口相傳，以訛傳訛所致。

⑨所稱楊六先生者是也：楊六先生，蓋「楊祿先生」之音訛。《永年太極拳史料集成》載，楊露禪（原名祿禪），名福魁。永年閻門寨人，移居廣府南關，人稱南關「楊老祿」。經太和堂東家陳德瑚引薦，從牌位先生陳長興學綿拳。「永年人習武者頗多，里中精拳擊者戲謂，老祿從遠

六五

方辦得好貨歸來，我儕試一領教⋯⋯」

⑩ 楊班侯先生鈺：《永年太極拳史料集成》載，楊鈺，字班侯（1837-1892）楊祿禪的二子。

⑪ 健侯先生�：鐔，或「鑑」之誤植。鑑，簡化作鑒。《永年太極拳史料集成》載，楊鑒，字健侯，號鏡湖（1839-1917）。楊祿禪的三子。

⑫ 治貝勒：道光長子奕緯，早殁，追封為「隱志郡王」，親王奕紀之子載治，過繼給隱志郡王為後，襲封為「治貝勒」。愛新覺羅・載治（1839-1880），歷任正白旗蒙古都統，署理鑲藍旗蒙古都統，管理七倉大臣，兼署鑲紅旗漢軍都統，兼署鑲黃旗漢軍都統，署掌鑾儀衛事，兼署鑲白旗蒙古都統，兼署正白旗漢軍都統。補進領侍衛內大臣班，並領後扈，遷崇文門正監督，署正黃旗滿洲都統，署正藍旗蒙古都統。御前行走帶領豹尾槍差使，並管理上虞備用處善撲營事務等。載治有二子，長子溥倫，人稱「倫四爺」，次子溥侗，便是大名鼎鼎的「侗五爺」，「紅豆

館主」愛新覺羅·溥侗。

⑬溥貝勒：太極拳界傳說中的「端王府」主人，愛新覺羅·載漪（1856-1923）。道光之孫，惇親王奕誴之子，過繼給瑞敏郡王奕誌為嗣，襲貝勒爵位。歷任乾清門前行走，御前行走，派充前引大臣，管理虎槍營事務，補授十五善射大臣。光緒十五年（1889）賞加郡王銜，補授閱兵大臣，管理行營事務大臣，署理鑲白旗滿洲都統並稽查七倉事務，稽查火藥局，署理鑲藍旗漢軍都統，署理正藍旗漢軍都統，署理新營房事務，補授崇文門正監督，補授宗人府左宗人，補授御前大臣管理左翼覺羅學事務等。光緒二十年（1894年）正月，奉懿旨：「本年予六旬慶辰，允宜特沛恩綸，延厘中外，懋賞之典，首重親賢，載漪着晉封端郡王（本應為瑞郡王，因擬旨疏忽而錯寫成端郡王，此後因襲）。」慈禧太后懿旨裡的一個錯別字，硬生生的將「瑞郡王」，改成了「端郡王」。

⑭廣公爺孔：清朝依然施行「王、公、侯、伯、子、男」爵位制度。這位

公爵的「廣公爺孔」究竟是哪一位，待考。廣，或係「慶」之誤植。

⑮ 紀窰侯得山：窰，或係「憲」之誤植，得，或係「德」之誤植，山，或係「三」之誤植。「紀窰侯得山」，或係指「紀德」。紀德（1845-1922）：滿族，吳扎拉氏，字子修，行三，人稱紀三，與其二兄紀緒（紀二），初從雄縣劉士俊習岳氏散手。後改師楊露禪學太極十三勢，入神機營為技藝教習。光緒十七年，奉檄為科布多屬之瑪尼圖拉翰卡倫侍衛。五年任滿回京。宣統元年，賞戴花翎。

⑯ 天義醬園張四胖子：此張四胖子，或係廣府籍赴京城開設醬園發家的「小鋪張」。《永年太極拳史料集成》載：「時京師有小鋪張家者，以豪富稱。張初設小鋪，發煤得藏鏹致富。晚清風氣，富商多喜結交官場，又必令子弟習舉子業或練武藝，期以此光門楣。永年武氏有官於京者，亦張家座上客。知主人廣延武教師以課其子，因以同鄉楊祿禪薦。既至，主人見其體非魁梧，彬彬類文士，輕之，重以武氏介，勉為洗塵。而張

家原有武教師三人陪座，看赳赳昂昂之彪形大漢，意尤不怪。席間主人進曰：敢問楊武師所長拳法？以綿拳對。曰：綿拳不知亦能擊人否？祿禪性樸厚耿直，察其意慢，正色曰：我拳惟鐵石人不擊，凡血肉之軀，無不可當⋯⋯」

附　張三丰列傳

列傳一　《明史》

張三丰，遼東懿州人①。名全一，一名君實②。三丰其號也。以其不飾邊幅，又號張邋遢③。頎而偉，龜形鶴骨，大耳圓目，鬚髯如戟④。寒暑惟一衲一蓑。所啖升斗輒盡，或數日一食，或數月不食⑤。書過目不忘，游處無恆，或云能一日千里⑥。善嬉諧，旁若無人⑦。嘗游武當諸巖壑，語人曰：此山異日必大興。時五龍、南巖、紫霄，俱燬於兵⑧。三丰與徒去荊榛，闢瓦礫，創草廬，居之已，而舍去⑨。太祖故聞其名，洪武二十四年，遣使覓之不得⑩。後居寶雞之金臺觀⑪。一日，自言當死，留頌而逝。縣人具棺殮之，及葬，聞棺內有聲。啟視，則復活⑫。乃游四川，見蜀獻王⑬。復入武當，歷襄漢，跡蹤益奇幻⑭。永樂中，成祖遣給事中胡濙⑮，偕內侍朱祥，齎璽書香幣往，訪遍歷

荒，徽積數年，不遇⑯。乃命工部侍郎郭璡、隆平侯張信等，督丁夫三十餘萬人，大營武當宮觀。費以百萬計⑰。既成，賜名：「太和太岳山」。設官鑄印以守。竟符三丰言。或言三丰金時人，元初與劉秉忠同師⑱。後學道於鹿邑之上清宮⑲。然皆不可考。天順三年，英宗賜誥贈為：「通微顯化真人」⑳，終莫測其存否也。

① 懿州：《明一統志》卷二十五：「懿州在廣寧衛北二百二十里。遼置及置廣順軍，後改軍曰寧昌……本朝初嘗置衛於此，永樂八年廢」。治所寧昌，在今遼寧阜新蒙古族自治縣東北滿漢營子附近。

② 君寶：張廷玉《明史》卷二百九十九載：張三丰，一名君寶。《張三丰先生全集》卷五「傳考記」的這一則文字，全文採錄自《明史》，卻將「一名君寶」，改作「一名君寶」。同書卷五「正訛」云：俗本載祖師原名「君寶」，及觀《神仙鑒》，始知「寶」本作「寶」。魯魚相誤有

如是者。並按：「君實」二字，似字，非名。暨閱陸儼山《玉堂漫筆》，乃知祖師名「通」，號玄玄，「君實」其字也。

③ 邋遢：司馬光《類篇》載：邋，力涉切，遏，托盍切。邋遢，形貌。意思說，邋遢指走路搖搖晃晃，不穩的模樣。宋僧釋適之《金壺字考》載：邋遢，音獵榻，不整貌。大凡是北宋期間的外來語的音譯。意思是不整潔。遼僧釋行均《龍龕手鑒》云：邋，盧盍反。邋遢，行貌也。遢，他盍反。邋遢，不謹事也。邋遢一詞，從司馬光到釋適之，再到釋行均，已經從外形的不整潔，動作的不穩健，到行事風格的不拘小節，詮釋的非常詳盡。

④ 頎而偉，龜形鶴骨，大耳圓目，鬚髯如戟：任自垣纂修的《敕建大岳太和山志》卷五「張全弌」傳，對仙尊形象的描述為：「丰姿魁偉，龜形鶴骨，大耳圓目，鬚髯如戟。」「頎而偉」，指的是體型修長而又魁梧，顯然源自「丰姿魁偉」句。《明史》對於仙尊張三丰的形象，顯然是從

任自垣《敕建大岳太和山志》中演繹出來的：身材高大魁梧，背部微微彎曲，像龜背一般，走起路來，如同仙鶴般輕盈優雅，飄飄欲仙。他長着一對大大的耳朵，一雙圓圓的眼睛，胡鬚和鬢髮根根竪起，堅如戈戟。

案：仙尊張三丰的形象，最精確，最權威的文獻資料，應該是蜀獻王朱椿的《張丰仙像贊》：「若有人兮，出世匪常。曩自中土，移居朔方。奇骨森立，美髯戟張。距重陽其未遠，步虛靖之遺芳。飄飄乎神仙之氣，皎皎乎冰雪之腸。爰尋師而問道，歲月亦云其遑遑。既受訣於散聖，復續派於瓜王。全一真之妙理，契未判之純陽。南遊閩楚，東略扶桑。歷諸天之洞府，參化人而翱翔。曰儒曰釋，曰老曰莊。皆潛通其奧旨，乃懷玉而中藏。長條短褐，至於吾邦，吾不知其甲子之幾何，但見其毛髮之蒼蒼。蓋久從遊於赤松之徒，而類夫圯上之子房也。」

⑤ 寒暑惟一衲一蓑，所啖升斗輒盡，或數日一食，或數月不食……衲，補綴過的衣衫。蓑，草或棕絲編織的雨衣。升、斗、石，皆為容器。換算成

重量，一斗小麥或稻穀，大凡15斤左右。意思是說，仙尊衣着簡樸，無論嚴寒抑或酷暑，他只是一身縫縫補補的百納衣和一副棕草編的雨衣和斗笠。他吃也簡單，飯量可大可小，有時能一口氣吃得下吃一斗多的粮食，有時幾天，甚至幾個月都不吃東西。

⑥書過目不忘，游處無恆，或云能一日千里：仙尊喜好看書，且能過目不忘，仙尊喜好遊歷，居無定所，有說他能一日千里。

⑦善嬉諧，旁若無人：仙尊詼諧幽默，喜歡開玩笑，與人相處，無拘無束，自由自在，旁若無人。

⑧燬於兵：燬，火也。從火毀聲。當時，武當山的五龍、南巖、紫霄等處的道觀，都已毀於戰火。

⑨三丰與徒去荆榛，闢瓦礫，創草廬，居之已，而舍去：仙尊帶着他的徒弟，披荆斬棘，清理廢墟，開闢道路，構築草廬。但沒住多久，仙尊又離開武當山。

案：明宣德年間武當山高道任自垣纂修的《敕建大岳太和山志》卷五「張全弌」傳載：仙尊嘗與武當山年長一些的老弟子講：「吾山異日與今日大有不同矣。我且將五龍、南巖、紫霄去荊榛，拾瓦礫，但粗創焉。」之後，命大弟子丘玄清住五龍，盧秋雲住南巖，劉古泉、楊善澄住紫霄。又找了展旗峰的北陲，卜地結草廬，取名「遇真宮」，在黃土城卜地立草菴，取名「會仙館」。再三叮囑弟子周真德說：「你啊，只要好好的把香火守住，做好自己的事情。武當山的鼎盛，自然會在適當的時間節點，自然而然，如期而至。未必是靠你一人之力，所以，你也無需刻意勉強。至囑！至囑！」洪武二十三年（1390），仙尊拂袖離開武當山。

⑩ 太祖故聞其名，洪武二十四年，遣使覓之不得：太祖皇帝朱元璋早就聽說過他的名聲，洪武二十四年（1391），派遣使者去尋找仙尊，但沒能找到。

案：洪武初年，丘玄清遊武當山，見張三丰真仙，舉為五龍宮住持。後以賢才薦於朝，授以監察御史。太祖皇帝朱元璋將兩名宮女賜他成婚，

他揮刀自宮，「力辭弗受」。由此，朱元璋對他刮目相看，洪武十八年（1385），朱元璋制詔誥云：「爾丘玄清，昔本黃冠，處心清淨，故命爾為嘉議大夫太常司卿。」洪武二十六年（1393），「一疾遽然長往」，朱元璋下詔，遣禮部侍郎張智行御祭禮，還葬武當山五龍宮黑虎澗之上。「太祖故聞其名」，仙尊的相關資訊，自然是來自仙尊的這位弟子丘玄清。

⑪金臺觀：位於陝西寶雞，地處陵塬山東坡之上，是一處兼有黃土高原氣息的窑洞式道觀古建築群。始建於元末明初，傳係仙尊初創，宣德八年（1433年）、嘉靖二十九年（1455年）兩次大規模的重修，現存建築，多為明清遺存。

案：楊溥《禪玄顯教編》載：「三丰，居寶雞縣東三里金臺觀。嘗於人家門戶雖鎖封固，以針刺之即開，故人又號『張剌闥』云。本朝洪武二十六年（1393）九月二十日，自言辭世，留頌而逝。民人楊軌山等，置棺殮訖，臨葬，發視之，三丰復生。後入蜀見蜀王。王一日邀僚佐，

丰出碧根連蒂棗獻之。又取席上金盞，實土其中，搖落一齒埋於內，少頃，生一蓮，大如盤盂，一葉千色，千點一花，凡千除葉，光射樑楹，永樂中，命胡忠安濙，馳傳遍索於天下，不限時月，數年竟無所見。乃為憶仙宮，氣極清香。宴畢花滅，復取齒還入口。後入武當，或遊襄鄧間。永樂中，以待之。」

楊溥（1372-1446），字弘濟，號澹菴。石首人。明初政治家、詩人。官至內閣首輔。「胡忠安濙」，指的是楊溥的同科進士胡濙。胡濙在明英宗天順七年（1463年）逝世後，才獲諡號「忠安」。而其時，楊溥已離世17年整了。《禪玄顯教編》中「命胡忠安濙，馳傳遍索於天下」句，可證《禪玄顯教編》有關「張三丰」的文字，或由後人竄益而成。

⑫《明一統志》卷三十四載：張三丰，居寶雞縣東三里金臺觀。本朝洪武一日，自言當死，留頌而逝。縣人具棺殮之，及葬，聞棺內有聲。啟視，則復活。這一事件，是仙尊由「高道」，飛昇為「神仙」的重要標誌。

二十六年（1393）九月二十日，自言辭世。留頌而逝。民人楊軌山等，置棺殮訖，臨葬，發視之。三丰復生後，入蜀，見蜀王。又入武當山，或遊襄鄧間……

⑬乃遊四川，見蜀獻王：據朱元璋十一子蜀獻王朱椿（1371-1423）的文集《獻園睿製集》載，朱椿先後給仙尊張三丰寫過五通書信，時間分別為洪武二十七年（1394）七月二十七日，洪武二十八年（1395）八月二十八日，同年十月二十四日（後兩封未具時間），從信中可知，蜀王朱椿與仙尊張三丰相處達半年之久。五通書信都是離別後希望能再續前緣。

《獻園睿製集》另載《張丰仙像贊》和《懷仙賦》，自然是求之不得，寤寐思服後的作品。以此推算，張三丰仙尊自洪武二十三年（1390），「拂袖長往」，離開武當山後，「襲神明之裔，佩全真之教。留形踰於百歲，「

可見其蹤跡半於天下。睹異人得異傳，識與不識皆稱之曰『大父』。」可見其時，仙尊的名號已經在大明朝的朝野風生水起了。大約在洪武二十六年

（1393）的年中吧，聽說仙尊「短褐長條，來遊陝右」，蜀王朱椿於是「起敬起慕，齋戒彌月」，還特地遣使一名使者，「奉辦香，致尺書」，畢恭畢敬的去邀請仙尊，「以寓惓惓」，以表達他最為深切和誠摯的情感。沒想到的是，幾個月後，仙尊「乃蒙不鄙，惠然肯來」，這似乎出乎朱椿意料之外的。所以「遠近聞之，莫不驚喜」。而且更令人驚喜的是，仙尊張三丰竟然在蜀王府與朱椿「相與半載餘」「相見靡時，叩請非一」。到了洪武二十七年（1394）春，仙尊辭別蜀王，去了道教聖地鶴鳴山，說是「天國之山，仙人所居止也。茲行必欲造玄真之境……秋來方可會也。」意思是說，仙尊要去鶴鳴山參加一次神仙會，秋後就能回來。仙尊離開蜀王府後，還給朱椿寄過「快遞」，送他一些山笋、仙李和崖蜜等土產。朱椿吃了這些土產，兩次夢見仙尊，「虬髯之狀依稀而矚乎目，藥石之言仿佛而聆乎耳，精神所格昭昭若是」。於是就派了使者去問仙尊起居。使者到了仙尊住所，聽到仙尊呼他從者名號，從者隨聲

呼應，仙尊也答應了。待使者點了燈四處尋找，則「杳乎其無人也」。於是，大家都說「老仙往矣，不知其所之矣。」朱椿則認為他跟仙尊「雅有夙昔之好」，「其秋來之約，何此予心之所以懸懸而不置也。」於是又派了成都左護衛千戶姜福，攜釋道弟子原傑、吳潛中等，「奉書虔請，以達衷情」，希望仙尊「速駕雲軿，早班鶴馭，復予以前言，告予以奇遇」。

後續四封信，「春以為別，秋以為期」，大凡也是表述他的思念之情。

⑭復入武當，歷襄漢，跡踪益奇幻……襄，襄水，漢，漢水。之後，仙尊又回過武當山，遊歷襄漢等地，行蹤更加神秘莫測。

⑮胡濙（1375-1463），字源潔，號潔菴，武進人。建文二年（1400），與編撰《禪玄顯教編》的內閣首輔楊溥同科進士，歷授兵科、户科都給事中。曾奉明成祖朱棣之命前往各地追尋建文帝朱允炆下落。胡濙歷仕六朝，前後近六十年，其中任禮部尚書三十二年，累加至太子太師。明英宗天順七年（1463）逝世，獲贈太保，諡號「忠安」。

⑯偕

內侍朱祥，齎璽書香幣往，訪遍歷荒，徽積數年，不遇：《說文》：齎，持遺也。從貝齊聲。予人以物曰齎。朱祥與鄭和，都是見過建文帝的太監。意思是說，胡濙偕同認識建文帝的太監朱祥，帶着永樂帝賞賜的詔誥文書、名香幣帛等等，遍訪名山大川，尋找仙尊踪跡，數年一無所獲。

仙尊已跡駐黃鶴了。

⑰乃命工部侍郎郭璡、隆平侯張信等，督丁夫三十餘萬人，大營武當宮觀。

費以百萬計：永樂十年（1412），成祖朱棣命隆平侯張信、駙馬都尉沐昕、工部右侍郎郭璡、禮部尚書金純等率軍民、工匠30餘萬人，大興土木，建造武當山宮殿和道觀，耗資數以百萬計。

明朝洪武、永樂年間，全國主要銀場主要在福建龍溪和浙江處州、平陽、慶元、松陽、遂昌、麗水、龍泉等地。年產約30萬兩白銀。作為一項重大的國家工程，「費以百萬計」，由此可窺一斑。

郭璡，生卒不詳，保定府新安（今雄安）人，初名進，字時用，永樂初

以太學生入仕。張信（1362-1442），臨淮人。世襲父官，累升北平行都指揮使司指揮僉事。建文元年（1399）郭瑄將建文帝王抓捕燕王朱棣的密詔透露給朱棣，之後一路追隨從朱棣戰大寧，克雄縣，攻真定，取蔚州，佔大同，追殺建文軍至定州，克泗州，渡淮河，破盛庸，乃至攻克應天府（今南京）金川門。升都督僉事，封奉天靖難推誠宣力武臣、特進榮祿大夫、柱國、隆平侯，食祿一千石，子孫世襲隆平伯。成祖不稱其名，時呼其為「恩張」。

⑱或言三丰金時人，元初與劉秉忠同師：有說仙尊是金朝時的人，元朝初年，與劉秉忠、冷謙一同拜入沙門海雲門下。劉秉忠（121-1274），初名劉侃，法名子聰，字仲晦，號藏春散人。邢州（今邢台）人。入大蒙古國忽必烈幕府，以布衣身份參預軍政要務，被稱為「聰書記」。至元元年（1264），升任光祿大夫、太保，領中書省政事。至元八年（1271），建議忽必烈取《易經》「大哉乾元」之意，將蒙古更名為「大元」。三

丰真人題《冷謙蓬萊仙弈圖》稱：至元六年（1269）五月五日，冷謙畫《蓬萊仙弈圖》贈貽三丰真人。

⑲後學道於鹿邑之上清宮：陸深《玉堂漫筆》卷中載：相傳永樂初遣胡忠安公巡行天下，以訪邈遐張仙人，即張三丰，名通，號玄玄子。天師之後，寓居鳳翔寶雞縣之金臺觀修煉。洪武壬申，常應蜀獻王之召，辭還山。金時人也。都太僕玄敬嘗，為予言，蘇城人家有三丰手筆，蓋與劉太保秉中、冷協律起敬，同學於沙門海雲者。南陽張朝用嘗記《三丰遺跡》云：三丰，陝西寶雞人。元時於鹿邑之上清宮學道，與朝用高祖毅，相識往來其家，為親密，亦愛朝用之父叔廉。元末兵亂，叔廉避地寶雞。洪武中，三丰亦來寶雞，與西關李道士白雲先生交契相厚，朝用時方年十三，三丰見之問：曰汝誰家子？答曰：吾父柘城張叔廉也。兵亂徙家於此。三丰曰：我張玄玄也，昔客柘城時，擾汝家。名毅者，為誰？答曰：吾曾見其始生時童子，其勉力讀書，後當官至日：吾高祖也。三丰曰：

三品。越月，朝用與李白雲送之北去，見其行足不履地云。朝用官詹事府主簿。忠安公以其常識三丰，薦之為均州知州，與同往尋訪，竟無所遇而還。十五年，文皇再遣寶雞醫官蘇欽等，齎香書，遍訪名山求之⋯⋯

⑳天順三年，英宗賜誥為：「通微顯化真人」：天順三年（1459），英宗皇帝賜張三丰誥。誥曰：朕惟仙風道骨，得天地之真元。秘典靈文，奪陰陽之正氣。顧長生久視之術，成超凡入聖之功。曠在一逢，奇縱罕見。爾真仙張三丰，芳資穎異，雅志孤高，存想專精，練修堅完。得先篆之寶訣，餌金鼎之靈膏。是以名隸丹台，神遊玄圃。去來悠忽，豈但烟霞之樓。隱顯眇茫，實同造物之妙。茲特贈爾為：「道微顯化真人」。錫之誥命，以示褒崇。於戲！蛻形不老，永惟物外之逍遙。飽道絕倫，益動寰中之景慕。尚其指要，式惠來英。

列傳二 《徵異錄》 祇園居士①

張邋遢，名君實，字鉉一，別字玄玄。遼東懿州人。張仲安第五子也。丰姿魁偉，龜形鶴骨，大耳圓目，鬚髯如戟。頂作一髻，自號「保和容忍三丰子」。手執刀尺，寒暑惟衣一衲。或處窮寂，或遊市口，浩浩自如，旁若無人。有問之者，終日不答一語。及與論三教經書，則吐辭滾滾，皆本《道德》、《忠孝》。每遇事，輒先知。或三五日、兩三月，始一食，然登山如飛。或隆冬臥雪中，鼾如雷。時人咸異之。因呼為：「張邋遢」。元末，居寶雞金臺觀。嘗一日，辭世而逝，從者為棺殮。臨窆②，發視之復生。乃入蜀抵秦③，遊襄鄧④，往來長安，歷隴岷甘肅。洪武初，入武當，登天柱峯，遍歷名勝。乃自結草廬，使弟子邱元靖住五龍，盧秋雲住南巖，劉古泉、楊善登住紫霄。乃自結草廬於展旗峰北，曰：「遇真宮」，草菴於土城，曰：「會仙館」。令弟子周真得⑤守之。洪武庚午⑥，拂袖長往，不知所之。明年，太祖遣三山道士，請造

朝，了不可見。或曰，住青州雲門洞。永樂初，遣給事中胡濙，指揮楊永吉⑦等，物色之，不得。十年二月，成祖為書，詔道士元虛子⑧往武當，於玄玄舊遊處，建道場，焚書，冀有聞焉，不獲。仍御製詩賜之。有：「若遇真仙張有道，為言竚竢長相思」⑨之句。天順末，或隱或現。上聞之，封：「通微顯化真人」。後往來鶴鳴山半年⑩，不知所終。

① 祇園居士：生卒不詳。祇園，即祇樹園。在古印度舍衛城，與王舍城的竹園，同為釋迦牟尼時代的兩大精舍之一。祇園，泛指佛教寺院。白居易《題東武丘寺六韻》詩：「香剎看未遠，祇園入漸深。」祇園居士的這則仙尊列傳，採自《張三丰先生全集》卷五。

② 窆：葬下棺也。從穴乏聲。

③ 秦：今陝西一帶。

④ 襄鄧：襄州、鄧州一帶。

⑤ 周真得：任自垣《敕建大岳太和山志》作「周真德」。

⑥ 洪武庚午年：洪武二十三年（1390）。

⑦ 楊永吉：楊永吉，滁州人。永樂元年除本衛中所副千戶，本年升本衛指揮僉事，緣事調本衛右所副千戶。《岷州志》卷十六《仙釋》云：「張三丰……洪武初，修真太和山中，入武當。二十三年，雲遊長安，繼至岷地，寓楊永吉家。遺一小鼓，雖擊大鏞，莫能混音……」

⑧ 元虛子：虛玄子之誤植。永樂十年三月初六日，敕右正一虛玄子孫碧雲：

朕敬慕真仙張三丰老師道德崇高，靈化玄妙，超越萬有，冠絕古今。願見之心，愈久愈切。遭使祗奉香書，求之四方，積有年歲，迨今未至。朕聞武當遇真，實真仙老師。然於真仙老師鶴馭所遊之處，不可以不加敬。今欲創建道場，以伸景仰欽慕之誠。爾往審度其地，相其廣狹，定其規制，悉以來聞。朕將卜日營建。爾宜深體朕懷，致宜盡力，以成協相之功。欽哉！故敕。

⑨若遇真仙張有道，為言竚竢長相思：竚，同佇。竢，同俟。

永樂十年三月初六日，永樂帝詩賜虛玄子孫碧雲：

太華山高九千仞，幽人學道巢其巔。

雲邊一臥知幾年，懸崖鐵鎖常攀緣。

世間萬物無所累，饑食瓊芝渴乳泉。

煉就還丹握化權，三關透徹玄中玄。

高奔日月呼紫烟，絳宮瑤闕長周旋。

五華靈芽植丹田，明珠一點方寸圓。

左把神公右白元，夜開明堂相與言。

窈冥恍惚合自然，飄飄直上大羅天。

時人欲見不可得，三峰下俯飛鴻翼。

丹丘羽人常往還，洪崖赤松舊相識。

只今邂近契心期，青瞳綠髮烟霞姿。

福地洞天遊欲徧，逍遙下上駿虬螭。

若遇真仙張有道，為言伫俟長相思。

⑩往來鶴鳴山半年：洪武二十七年（1394）春，仙尊辭別蜀獻王朱椿，去道教聖地鶴鳴山，「天國之山，仙人所居止也。茲行必欲造玄真之境……秋來方可會也。」

列傳三　見《七修類藳》①　明　郎瑛②

張仙，名君實，字全一。遼東懿州人。別號玄玄，又號：保和容忍三圭子。時人又稱：張邋遢。天順三年，曾來謁帝。予見其像，鬚鬢豎上一髻，背垂，面紫大腹而携笠者。上為錫誥之文，封為：「通微顯化大真人」。

① 藳，俗藁字，同稿。
② 郎瑛：郎瑛（1487-1566），字仁寶，號藻泉，家居草橋門，人稱「草橋先生」。仁和縣（今杭州）人。博覽藝文，探討經史。家藏圖書有經史文章、雜家之言、鄉賢手跡等，每日坐於書齋中誦讀，攬其要旨，撮取精華，辨同異，考謬誤。著《七修類稿》55卷。

列傳四 《淮海雜記》 明 陸西星[①]

① 陸西星（1520-1606），字長庚，號潛虛子，又號方壺外史，與化人。道教內丹派東派創始人。自幼聰明，才華橫溢，工詩文，擅書畫。早歲事舉子業，九試不售，由是棄儒學道。數遇異人，得受仙道秘訣。後聲稱呂洞賓降臨其北海草堂，住二十二日，親授丹訣。

三丰老仙，龍虎裔孫也[②]。其祖裕賢公，學能兼占象。移家於金之懿州。與子昌，隱於民間。及懿為元人所拔，始稍稍以名字聞。然昌公，固優遊世外者也。夫人林氏，先以二乳生四子。曰：遨，曰：逍，曰：遙。皆早歿。既更舉二子，曰：通，曰：達。通，即老仙也[③]。降誕之夕，林夢斗母元君，手招大鶴，止屋，長嘯三聲，而驚寤。遂就褥[④]焉。幼有異質，長負才藝。遊燕京，故交劉秉忠，見而奇之，曰：真仙才也。默挈之久，乃得

一宰，於中山苦寒之地，以丁憂歸。遂不復出⑤。嘗言：富貴如風燈草露，光陰似雨電浮漚⑥。乃決志求道，訪師終南，得聞火龍妙諦⑦。漸乃佯狂，垢污，人不能識。生平詩文，每起稿於樹皮、苔肉、茶湯、匕箸間，積數十年，猶能記誦。然未嘗錄以示人也。故元朝文藝中，無有知者⑧。子道意，孫鳴鸞，鳴鶴。鸞入明初，遷淮揚。六世孫花谷道人，即鸞嫡孫，與余為方外友⑨。其家有林園之勝。老仙嘗至其家，叩以當年軼事，則書《雲遊詩》若干篇，《寶誥》數章，《丹訣》一函，命藏之⑩。花谷每為余言，不勝使人遐想也。

②龍虎裔孫也：江西龍虎山，是道教正一派的祖庭。

案：《元史·張宗演傳》載：正一天師者，始自漢張道陵，其後四代日盛，來居信之龍虎山。相傳至三十六代宗演，當至元十三年，世祖已平江南，遣使召之。至則命廷臣郊勞，待以客禮，命主領江南道教。

③通，即老仙也：仙尊的祖輩裕賢公，從龍虎山移居其時尚屬金朝的懿州

仙尊的父親張昌，與母親林氏，生育了遨、遊、逍、遙四個兒子，都未能長大成人，夭折了。後來又生育了張通、張達弟兄倆。張通，便是仙尊張三丰的本名。民國二十四年上海中西書局刊行署名「張通」的《張三丰太極煉丹秘訣》一書，即係蹈襲了仙尊的名號。

④ 就褥：臨產分娩。

⑤ 默挈之久，乃得一宰，於中山苦寒之地，以丁憂歸，遂不復出：挈，提挈。中山苦寒之地，蓋指古中山國轄地，今石家莊一帶。意思是說，經過劉秉忠長期默默舉薦，張通最終得到了一個在今天河北博野縣做縣令的機會，但後因他母親去世，丁憂離職回家，之後就再也沒有出仕。

案：三丰真人入職宦場，做「公務員」期間，先後寫了三首詩，頗能明其心志：

一、廉平章以書薦余名於劉仲晦太保感而詠此

賢與賢相近，得逢推薦人。

愧非樑棟質，名動帝王臣。

有意求勾漏，無心據要津。

辭尊往說法，願現宰官身。

二、送廉公之江陵

我有老親，頭已白矣。

我得微官，公之德矣。

公自愛才，我非貪祿。

公往江陵，民皆受福。

三、博陵上仲晦相公

姓字勞公記，山人入宦場。

一官容懶散，百姓盡淳良。

囹圄生秋草，男兒思故鄉。

別求賢令尹，吾不坐琴堂。

廉希憲（1231-1280），一名忻都，字善甫，號野雲。畏兀兒族。祖籍西域高昌，燕南諸路廉訪使布魯海牙之子。廉希憲自幼魁偉，舉止不凡，入侍忽必烈於藩邸。喜好儒學，手不釋卷，人稱「廉孟子」。諡號「文正」。

案：廉希憲比三丰真人大了十六歲。与仙尊相識沒過幾年，這位「男子中真男子，宰相中真宰相」就已經病的不輕。從症狀來看，應該是痛風後期症狀。孫一奎《赤水元珠》載：「乙巳春，廉平章年三十八，身體充肥，腳氣始發，頭面渾身肢節微腫，皆赤色，足脛腫痛，不可忍，不敢扶策，手著皮膚，其痛轉甚，起而復臥，臥而復起，晝夜苦楚難以名狀。求予治之。平章以北土高寒，故多飲酒，積久傷脾，不能運化，飲食下流之所致。投以當歸拈痛湯⋯」乙巳，蓋己巳之誤植。廉希憲生逢的乙巳年，公元1245年，时年廉希憲才十四歲。而己巳年，公元1269年，廉希憲三十八歲。

⑥ 富貴如風燈草露，光陰似雨電浮漚：富貴，如同風中的燈燭和草葉面的露水，轉瞬即逝。而光陰，則像雨中的閃電，或像是洒落在水面或地面上的泡沫，短暫而虛幻。

⑦ 訪師終南，得聞火龍妙諦：《張三丰先生全集》卷十「雲水集」收錄仙尊訪師終南山，得聞火龍真人妙諦的三首詩：

一、書懷

心命惶惶亦可憐，風燈雨電逼華年。

不登浪苑終為鬼，何處雲峰始遇仙。

九死常存擔道力，三生又恐落塵緣。

辦香預向終南祝，應有真人坐石邊。

二、終南呈火龍先生

白雲青靄望中無，已到仙人碧玉壺。

拼卻茫鞋尋地肺，始瞻大道在天都。

乾坤一氣藏丹室，日月兩丸曜赤爐。

實與先生相見晚，慈悲乞早度寒儒。

三、出終南二首

生平好善訪仙翁，十萬黃金撒手空。

深謝至人傳妙訣，出山尋侶助元功。

一蓑一笠下終南，雲白山清萬象涵。

他日大丹鎔鍊就，重來稽首拜仙菴。

⑧生平詩文，每起稿於樹皮、苔肉、茶湯、匕箸間，積數十年，猶能記誦。

然未嘗錄以示人也。故元朝文藝中，無有知者：仙尊生平所寫的詩文，

常常隨手寫在樹皮、苔蘚、茶湯、餐具等物品上，經過數十年，依然能

夠背誦。但從未錄寫下來給別人看。因此，在元朝的文藝界中，幾乎沒

有人知道仙尊的詩文作品。

⑨子道意，孫鳴鸞、鳴鶴。鸞入明初，遷淮揚。六世孫花谷道人，即鸞嫡

孫，與余為方外友：仙尊的兒子名叫道意，孫子叫鳴鸞、鳴鶴。鳴鸞的後代，在明朝初年遷居淮揚地區。仙尊第六代孫子中，有一個叫花谷道人的人，是鳴鸞的嫡孫，與我（陸西星）的方外道友。

⑩ 老仙嘗至其家，叩以當年軼事，則書《雲遊詩》若干篇，《寶誥》數章，《丹訣》一函，命藏之：輒，軼之誤植。此節文辭意思是，據花谷道人說，仙尊後來還到過他在淮揚的家中，向他講述了仙尊當年的軼事，還寫下了《雲遊詩》多首、《寶誥》數章和《丹訣》一函，這些都是仙尊當年留下的，並囑咐要好好珍藏。

三丰先生本傳五① 汪錫齡②敬述

三丰先生，姓張，名通，字君實。先世為江西龍虎山人。故嘗自稱為：「天師後裔」。祖父裕賢公，學精星算。南宋末，知天下王氣將從北起，遂携本支眷屬，徙遼陽懿州。有子名居仁，亦名昌，字子安，一字仲安，號白山。即先生父也③。壯負奇器。元太宗收召人才，分三科取士，策論科入選。然性素恬淡，無仕宦情。終其身於林下定宗。丁未夏，先生母林太夫人，夢元鶴自海天飛來，而誕先生。時四月初九日子時④也。丰神奇異，龜形鶴骨，大耳圓睛。五歲，目染異疾，積久漸昏。其時，有張雲菴者，方外異人也，住持碧落宮，自號白雲禪老，見先生奇之曰：「此子，仙風道骨。自非凡器。但目遭魔障，須拜貧道為弟子。了脫塵翳，慧珠再朗。即送還。」太夫人許之，遂投雲菴為徒⑤。靜居半載，而目漸明。教習道經，過目便曉。有暇兼讀儒釋兩家之書，隨手披閱，會通其大意即止。忽忽七載，太夫人念之，雲

菴亦不留。遂拜辭歸家，專究儒業。中統元年，舉茂才異等⑥。二年，稱文學才識。列名上聞，以備擢用。然非先生素志也。因顯揚之故，欲效毛盧江捧檄意耳⑦。至元甲子秋，游燕京。時方定鼎於燕，詔令舊列文學才識者，待用。栖遲燕市，聞望日隆。始與平章政事廉公希憲識。公異才其，奏補中山博陵令⑧。遂之官政。暇訪葛洪山，相傳為稚川修煉處。因念一官蕭散，頗同勾漏，予豈不能似稚川。越明年，而丁艱矣⑨。又數月，而報憂矣。先生遂絕仕進，意奉諱歸遼陽，終日哀毀，覓山之高潔者。營厝甫畢，制居數載，日誦《洞經》。倏有邱道人者，叩門相訪。劇談玄理，滿座風清。洒然有方外之想。道人既去，因束裝出遊。田產悉付族人，囑代掃墓。挈二行童相隨。如是者幾北燕趙，東齊魯，南韓魏。往來名山古刹，吟咏閒觀，且行且住。如是者幾三十年，均無所遇⑩。乃西之秦隴，挹太華之氣，納太白之奇，走褒斜，度陳倉，見寶雞，山澤幽邃而清，乃就居焉。中有三尖山，三峯挺秀，蒼潤可喜，因自號為「三丰居士」。延佑元年，年六十七，始入終南，得遇火龍真人傳以

大道⑪。更名：「玄素」，一名：「玄化」。合號：「玄玄子」，別號：「昆陽」。山居四載，功效寂然。聞近斯道者，必須財法兩用。平生遊訪，兼頗好善，囊篋殆空，不覺淚下。火龍怪之，進，告以故，乃傳丹砂點化之訣，命出山修煉⑫。立辭恩師，和光混俗者數年。泰定甲子春，南至武當，調神九載，而道始成⑬。於是湘雲巴雨之間，隱顯遨遊，又十餘歲，乃於至正初，由楚還遼陽，省墓訖，復之燕市，公卿故交，死亡已盡矣⑭。遂之西山，遇前邱道人，談心話道，促膝參同，方知為長春先生符陽子也⑮。別後，復至秦蜀，由荊楚、之吳越，僑寓金陵，遇沈萬三，傳以丹道。事在至正十九年⑯。臨別，先生預知萬三有徙邊之禍，囑曰：東南王氣正盛，當晤子於西南也。仍還秦，居寶雞金臺觀。九月二十日，陽神出遊，土人楊軌山以先生辭世，買棺收殮。臨窆之際，柩有聲如雷。啟視復生。蓋其陽神出遊，樸厚者見之，以為宛其死矣。後乃携軌山遯去，又二年，滄桑頓改，海水重清，元紀忽終，明運又啟。先生乃結菴於太和，故為瘋漢。人目為「邋遢道人」⑰。道士邱

元靖⑱，安靜可喜，秘收為徒。他日入成都，說蜀王椿入道，不聽，退還襄鄧間。更莫測其蹤跡矣。洪武十七年甲子，太祖以華夷賓服詔求，先生不赴。十八年，又強沈萬三敦請，亦不赴。蓋帝王自有道，不可以金丹金液，分人主勵精圖治之思。古來方士釀禍，皆因遊仙入朝，為厲之階登聖真者，決不為唐之葉法善，宋之林靈素也，前車可鑒矣⑲。二十五年，乃遜入雲南，適太祖徙萬三於海上，緣此，踐約來會，同煉天元，明年，成。始之貴州平越福泉山，朝真禮斗，候詔飛昇⑳。建文元年，完璞子訪先生於武當，適從平越歸來，相得甚歡㉑。永樂四年，侍讀學士胡廣奏言，先生深有道法，廣具神通㉒。五年丁亥，即命胡濙等遍遊天下，訪之十年。壬辰又命孫碧雲於武當建宮，拜候並致書相請，直逮十四年，並不聞有蹤跡。帝乃怒謂胡廣曰：卿言張三丰，蘊抱玄機，胡弗敢來見朕也。斥廣尋覓之。廣大懼，星夜抵武當，焚香泣禱。是年五月朔，為南極萬壽。老君命諸仙及期大會。時先生亦在詔中。遂與玄天官屬御氣同行，適見胡廣情切，乃按雲車，許以

陛見入朝㉓。後即赴上清之命，飄然而去。明年，胡濚等還朝，終未得見先生也㉔。

吾師乎，吾師乎，其隱中之仙乎，其仙中之神乎，其神仙而天仙者乎。繼荷至詔，高會群真，位列兌宮，身成乾體。故能神通變化，濟世度人。四圍上下，晴空處處，皆鸞驂所至，將所謂深藏宏願，廣大法門者，呂祖之後，惟先生一身而已㉕。

錫齡，風塵俗吏，幾忘去聲本原。觀察劍南，又鮮仁政，濫叨厚祿，辜負皇恩。兩年來，曦天少見，水潦頻增。齡乃跣足剪甲，恭禱眉山之靈，拈香七日，晴光普照，畫景遙開。奇峯異水間，幸遇先生。鑒齡微忱，招齡入道，並示《丹經》秘訣一章，及《捷要篇》二卷，照法修煉，始識玄功。因此悔入宦途，遊情山水。邇乃自出清俸，結廬凌雲。未知何年何日，蟬脫塵網，採瑤花，奉桃實，敬獻先生也。齡侍先生甚久，得悉先生原本又甚詳。爰洗濁懷，恭為紀傳，以付吾門嗣起者㉖。

① 三丰先生本傳五：勘誤表已更正為「列傳五」。

② 汪錫齡：《四川通志》卷三十一：「汪錫齡，江南江都監生。康熙五十五年任。」《張三丰先生全集》卷五「派考記」載：夢九先生，姓汪名錫齡。徽州歙縣人。曾官劍南觀察。而宦情益淡，隱心愈深，遇三丰先生於峨眉，得其道妙。繼授滇南永北道，即請終養未准，旋授河南全省河道副使，乃便道歸省。丹成尸解。號「圓通道人」。

③ 有子名居仁，亦名昌，字子安，一字仲安，號白山。即先生父也：仙尊的父親，名叫張昌，字子安，一字仲安，號白山。

④ 元太宗……丁未夏，先生母林太夫人，夢元鶴自海天飛來，而誕先生。時四月初九日子時：元太宗，孛兒只斤·窩闊台（1186-1241），成吉思汗二子。他廣召人才，分三科取士，仙尊的父親張子安赴試，入選策論科。「丁未夏」，應該是1247年。因性素恬淡，無仕宦情。後來就結婚生子。由此推定仙尊的聖誕：公元1247年四月初九日。

《張三丰先生全集》雜說之正訛稱：三丰祖師誕期，據夢九所作本傳，則係元定宗二年四月初九日也。乃各處所傳，又有作三月初八，十月初十者，何故？大抵仙佛降世，舉凡得道，成真飛身，朝駕其吉期不一而足。有如普陀大士，孚佑帝君，每歲齋辰，幾於逐月皆有。然祝大士者，畢竟以二月十九為正慶，孚佑者，終當以四月十四為真茲。於祖師誕期，亦以本傳為主。余皆附存集中，使敬祖師者，隨時致虔，如大士、孚佑之齋期，亦美事也。

⑤五歲，目染異疾……太夫人許之，遂投雲菴為徒：仙尊五歲時，眼睛染上了怪病，越來越嚴重，逐漸就看不清東西了。其時，有個叫張雲菴的道士，住在碧落宮，自號白雲禪老，見了仙尊非常喜歡。他說，這孩子啊，仙風道骨，不是凡夫俗子。現在眼睛得了魔障，只能拜貧道為師，了脫塵緣，蕩滌俗翳，他的這雙慧珠才能再次明朗。仙尊的母親於是就答應，將仙尊投拜在張雲菴門下學道。

⑥ 中統元年，舉茂才異等：公元1260年五月，孛兒只斤‧忽必烈即位，取「中華開統」意，開啟中統元年。時年仙尊13歲。

⑦ 欲效毛廬江捧檄意耳：《後漢書‧劉平等傳序》：「東漢毛義家貧，以孝出名，府檄召義為守令。義捧檄色喜。後其母死，辭職不幹。」仙尊想效仿孝子毛義，為寬慰母親而出仕。毛義喜接檄文後，時隔不久母親病逝，毛義跪拜，將賞封縣令的檄文，雙手捧還，不再為官。

⑧ 至元甲子秋……公異才其，奏補中山博陵令：至元元年，歲在甲子，忽必烈取意《易經》「至哉坤元」，改中統五年為至元元年。時年公元1264年，仙尊17歲，遊歷燕京。才其，勘誤表已訂正為其才。栖遲，游息、逗留、漂泊之意。

⑨ 越明年，而丁艱矣：第二年，1265年，仙尊的母親就病逝了。

⑩ 挈二行童相隨……如是者幾三十年，均無所遇：仙尊帶着兩個隨行的童子，一起遊歷四方，北走到燕趙，東行至齊魯，南探韓魏，遍訪名山大

一〇六

川，且詩且行，隨性而為。這樣的日子持續了大約三十年，卻沒能遇到高道大德，也沒能找尋到他內心所追求的境界。

⑪延佑元年，年六十七，始入終南，得遇火龍真人傳以大道：延佑元年，1314年，元仁宗即位，仙尊時年67歲。

⑫山居四載……命出山修煉：財法，勘誤表訂正為法財。仙尊在終南山學道四年，無思無為，修行成效微不足道，這讓他有些鬱悶。他聽說，道功的修為，法財侶地，缺一不可。而今雖然找到了終南山，也遇見了火龍真人，但平素裡四處遊歷，又樂於善施，錢財幾已耗盡，想到這裡，不禁潸然淚下。火龍真人覺察到仙尊情緒異常，上前詢問緣由。得知困境後，即授以丹砂點化的秘訣，讓他離開終南山，到外界去修煉。仙尊離開終南山，時年已71歲矣。

⑬泰定甲子春，南至武當，調神九載，而道始成：泰定元年，甲子年，即公元1324年，仙尊南下到了武當山，時年77歲。九年之後，1333年，仙

尊86歲，而道始成。

⑭於是湘雲巴雨之間……死亡已盡矣：於是，仙尊像是縹緲於湘江雲霧與巴蜀細雨，時隱時現，遊歷四方，持續了十多年。直到元朝至正初年，公元1341年，仙尊96歲，他從楚地返回遼陽，去祭拜先人陵墓。後又再次前往燕京，想要尋找昔日的公卿大臣和故交好友，然而，他們大多已經離世，剩下的也寥寥無幾了。

⑮遂之西山，遇前邱道人，談心話道，促膝參同，方知為長春先生符陽子也：公元1341年仙尊離開燕京，前往西山，在那裡遇到了丁憂守制結束時（1268年前後）「叩門相訪。劇談玄理，滿座風清」的邱道人。兩人促膝長談，才知道面前的這位邱道人，居然就是長春先生符陽子。

案：仙尊於1268年、1341年兩度遇見的長春先生邱道人，或許未必是長春子丘處機。因為其時，丘處機已羽化一百多年了。丘處機（1148-1227），字通密，道號長春子，登州人。全真派「北七真」之一。以74歲

高齡遠赴西域，勸說成吉思汗止殺愛民而聞名世界。丘處機返歸燕京後，太祖賜以虎符、璽書，命他掌管天下道教。元太祖二十二年（1227），丘處機羽化於寶玄堂，殯於白雲觀處順堂（今北京白雲觀丘祖殿）。

1359年，仙尊112歲，寄居金陵，遇到了沈萬三，向他傳授了煉丹修仙之道。

案：《張三丰先生全集》卷五「顯跡」載「渡沈萬三」事：「沈萬三者，秦淮大漁戶也。心慈好施。其初僅溫飽，至正十九年，忽遇一羽士，神采清高，龜形鶴骨，大耳圓目。身長七尺餘，修髯如戟，時戴偃月冠，手持刀尺。一笠一衲，寒暑皆然。不飾邊幅，日行千餘里。所啖升斗輒盡，或辟穀數月。而貌轉豐。萬三心異之，常烹鮮、煖酒、邀飲蘆洲，苟有所需，極力供俸。偶於月下對酌，羽士謂曰：子欲聞吾出處乎？萬

⑯別後……遇沈萬三，傳以丹道，事在至正十九年……與長春先生別過後，先尊到了秦地和蜀地，又經過荊楚，最終到了吳越。至正十九年，公元

三啟請。乃掀髯笑曰：吾張三丰也。遂將生世出世，修真成真之由，叙述一篇。言訖，呵呵大笑……」

⑰ 又二年……先生乃結菴於太和……人目為「邋遢道人」：1368年，仙尊121歲。明太祖朱元璋建立明朝，同年攻佔大都，元順帝北逃，元朝宣告滅亡。滄桑頓改，海水重清，元朝的紀元結束了，明朝的新時代開始了。在這個時代背景下，仙尊選擇赴武當山，築廬修煉。行跡瘋癲，不修邊幅，人稱「邋遢道人」。

⑱ 邱元靖：丘玄清之誤植。詳見列傳一之注⑩之案語。

⑲ 蓋帝王自有道……前車可鑒矣：帝王治理國家，自有其獨特的道路和方法，他們不應該被追求金丹金液等修仙之術所分心，從而影響了他們的勵精圖治，勤勉治國的決心。自古以來，那些方士，沉迷修仙之術，還入宮為官，他們擾亂朝政，導致國家動蕩。而真正能夠登上聖真之境高道大德，絕不會像唐朝的葉法善，宋朝的林靈素那樣，誤入歧途。這是

修真者的前車之鑒。

⑳二十五年……候詔飛昇：洪武二十五年，1392年，仙尊145歲，他決定隱居到彩雲之南。其時，太祖皇帝朱元璋，已將沈萬三發配到了海外。由於之前，仙尊與沈萬三有約定，於是就赴海上，踐約沈萬三。兩人同往貴州的平越福泉山，朝真禮斗，期攀得道飛昇。煉天元之術，共煉仙丹大藥。第二年，仙尊146歲，大丹始成，仙尊前

㉑建文元年，完璞子訪先生於武當，適從平越歸來，相得甚歡：《張三丰先生全集》卷十「雲水集」收錄《贈完璞子見訪武當》詩：

如吾子者，仙豪也，跨虎龍兮，壯士哉。
天下往還扶日月，劍端遊戲喝雲雷。
戰場三奪高煦氣，談笑兩羞廣孝才。
今日勸君歸洞府，嬰兒還要產嬰孩。

建文元年，公元1399年，仙尊152歲回武當。

同書卷六「古文」收錄《完璞子列傳》：完璞子，姓程名瑤，字光杓。新安人。徵士搏霄之子也。狀貌魁梧，性情豪宕。母倪氏夢神人以赤玉授之而生。幼有神悟，誦經史如已熟讀者然。倪氏卒，哀毀如成人。自是日日勤學，所謂孔孟心傳，河洛宗旨，皆貫通焉……宋濂一見即奇之，曰：風塵外物，搏霄為不死矣。尋辭去，從吳楨學劍，甫期月而即盡其能。乃佩劍出遊，遇王仲都於句曲，授以大道。命擇地修煉。遂還北岳潛修十二載，道成時，年三十六也……

㉒胡廣：胡廣（1370-1418），字光大，號晃菴，吉水人。建文二年（1400）狀元。授翰林院修撰，賜名靖。「靖難」後，擢翰林院侍講，不久進入內閣，改任翰林院侍讀，恢復胡廣名。永樂五年（1407），進翰林學士兼左春坊大學士，繼解縉，為內閣首輔。永樂十四年（1416）遷文淵閣大學士、右春坊右庶子兼翰林院侍講。永樂十六年（1418）五月，胡廣去世，追贈禮部尚書，謚號文穆。

㉓ 五年丁亥，即命胡濙等遍遊天下⋯⋯適見胡廣情切，乃按雲車，許以陛見入朝：明成祖永樂五年，公元1407年，永樂皇帝命令胡濙等人遍遊天下，尋找張三丰，一找就達十年。然而，永樂十年（1412），永樂皇帝又命孫碧雲赴武當山建造宮殿，尋找仙尊張三丰。但直到永樂十四年（1416），都沒有找到仙尊的蹤跡。永樂皇帝因此遷怒胡廣說：「你曾說張三丰蘊抱玄機，為何他不來見我？」永樂皇帝又責胡廣繼續尋找。胡廣非常害怕，連夜趕赴武當山，焚香祈禱，希望能見到仙尊。這一年的五月初一，是南極仙翁的萬壽之日，太上老君命眾仙前來聚會。仙尊張三丰也在受邀之列。於是，他與其他玄天宮的仙人一同御氣而行，前往聚會。在路上，仙尊張三丰恰好看到胡廣祈禱的情景，感受到他的誠意，便按下雲車，答應前往朝廷拜見皇帝。

㉔ 後即赴上清之命，飄然而去。明年，胡濙等還朝，終未得見先生也⋯後來，仙尊接受了上清指令令後，飄然離去。第二年，永樂十五年（1417），

胡濚等人返朝復命，遺憾的是，他們最終還是沒有能够見到仙尊張三丰本尊。

㉕吾師乎……呂祖之後，惟先生一身而已：「至詔」，勘誤表已經更正為「玉詔」。《鍾呂傳道記》云：「法有三成者，小成、中成、大成之不同也。仙有五等者，鬼仙、人仙、地仙、神仙、天仙五等皆是仙也。鬼仙不離於鬼，人仙不離於人，地仙不離於地，神仙不離於神，天仙不離於天。」此節文辭是作者汪錫齡對仙尊的禮贊之辭：我的老師啊，我的老師，您是隱於塵世中的人仙嗎，抑或您是仙人中的神靈，甚至您已屆神仙中的天仙之境嗎？您屢屢接到天帝的玉詔，參與群仙盛會，位列兌宮，身體已修煉成純陽之乾體，與天同壽，您神通變化，濟世度人。四圍上下，虛空處處，到處都是您鸞車鳳駕所到之處。能够深藏不露，且又能廣大法門者，自從呂洞賓祖師之後，恐怕就只有您一人了。

㉖錫齡，風塵俗吏……以付吾門嗣起者：我，汪錫齡，原本只是一個奔波塵世的官吏，幾乎要忘記了自己的本性和初心。在四川任職期間，也很少能施行仁政，只是庸政懶政，濫竽充數，享受俸祿，實在是辜負了浩蕩皇恩。這兩年來，晴少雨多，水災頻發。為了祈求上天保佑，我跣足剪甲，恭禱眉山的神靈，連續七天拈香禮拜。終於，晴光普照，畫景遙開。在奇峰異水間，我有幸遇見了仙尊。仙尊看出我的真誠，便招我入道，並傳授了我《丹經》秘訣一章，以及《捷要篇》兩卷。我按照先生的方法修煉，才逐漸領悟到了玄妙的功法。因此，我後悔自己誤入仕途，開始遊情山水。於是，我辭去了官職，來到凌雲山結廬而居。我期待着有朝一日，能够脫離塵世的束縛，採集瑤花仙桃，敬獻給先生以表感激之情。錫齡我侍奉先生已久，對先生的生平事跡，了解得非常詳細。為了洗净我心中的塵埃和雜念，我恭敬地為先生撰寫了這篇傳記，希望能够流傳給後世修道的弟子們。

三丰先生傳六① 圓嶠外史②

先生，遼陽懿州人也。名號屢更，游行無定，人多不測其踪。劉秉忠同師於前廉希憲，薦剡③於後。至元間，以宰官致仕，洪武初年，太祖屢詔不出。蓋其托仙遠遯，以全仕元之節者也。故嘗自稱曰：「大元遺老」，又嘗自贊曰：「大元逸民」。君子深慨其神仙名重，遂至掩其孤忠耳④。平生訪道，歷盡艱辛。終南遇師之後，覓侶求鉛者，足遍天涯。乃於武當山，修成大道。所可異者，先生未降世，而武當一席，早為安排。昔希夷先生遊太華，遇異人孫君仿，曰：武當九室巖，深靜可居。君後有徒孫，更能發跡此山。君光大張，蓋已知名山有主人，大道有法嗣也。豈不異乎⑤。嘗聞苦竹真君，傳記於鍾離雲房。謂：他日有兩口者，為汝弟子。而其後竟遇呂祖⑥。夫豈至人降靈，必先有年月日時，里居姓氏，預定於大羅天上耶。不然，何言之驗也。圓通真人，為先生弟子，亦不能請究其故。本傳一篇，記叙精詳，仙

鑒明紀，考政皆合。然後知先生之籍貫、生成、修真、得道，有如是其全備者⑦。

① 三丰先生傳六：勘誤表已訂正為「列傳六」。

② 圓嶠外史：李涵虛（1806-1856），初名元植，字平泉，道名西月，字涵虛，一字團陽，號長乙山人，別號白白子、白白先生、圓嶠外史、樹下先生、樹下涵虛、卷石山人、紫霞洞主人、火西月、火二、荷鋤子、堯舜外臣、食本子等等。於清咸豐六年（1856）五月初八寅時升舉，異香滿空者七日。李西月仿效道教「東派」的陸西星，自成「西派」。「東祖」名陸西星，字潛虛，號長庚，又號方壺外史。「西祖」名李西月，字涵虛，號長乙，又號圓嶠外史。「西祖」的種種名號，顯然是對標「東祖」的種種名號，沿襲而來。

③ 薦剡：推薦人的文書，引申作舉薦。

④君子深慨其神仙名重，遂至掩其孤忠耳：君子們深切感慨，因為仙尊在神仙界顯赫的名聲，以至於掩蓋了他塵俗時的孤高和忠誠的品行。

⑤所可異者……豈不異乎……令人感到奇異的是，仙尊張三丰，他尚未降臨人世之前，武當山一席修行之地，就已經早早地為他安排好了。當年陳摶老祖遊歷太華山時，遇到異人孫君仿。孫君仿跟他講：「武當山的九室巖，幽靜深遠，非常適合修行。您將來倘若有徒孫，他們定能在這座山上發揚光大。」後來，仙尊姓「張」，名「君實」，陳摶老祖的徒孫，果然將武當發揚「光大」。孫君仿說的「君光大張」，這證明了武當山早就有主人，大道也早已有了傳承的弟子。這難道不是一件很奇異的事情嗎？

⑥嘗聞苦竹真君……而其後竟遇呂祖：曾經聽說過有關苦竹真君神奇傳聞，記載在鍾離權傳記中。苦竹真君對鍾離權說過：「將來會遇到名字中帶兩個口字的人，能成為你的弟子。」後來果如他言，雙口呂，呂祖呂洞

賓，真的成為鍾離權的弟子。《呂祖志》之《真人本傳》裡，鍾離權十

試呂洞賓後，就跟呂洞賓娓娓道來這段離奇的往事。說苦竹真君曾跟他

說：「吾曰汝此去遊人間，若遇人有兩口者，即汝弟子。」

⑦圓通真人：汪錫齡，號圓通道人，詳見列傳五注②。

三丰先生傳七①　缺名

三丰者，幽北遼陽冀州人也。姓張，名君寶，宇玄玄，號三丰。封曰：「通微顯化真人」。出自元末時。真人之父諱昌，又名子安，三丰乃第五子也。幼時因染目疾，百藥罔效。於是舍送碧樂宮，師事張雲菴為徒，從學全真正教。初師之生也，迥多異質，龜形鶴骨，大耳圓目，鬚髯如戟。頂作一髻，或戴偃月冠。手持竹杖。一笠一衲，寒暑禦之，不飾邊幅。人呼為：「張邋遢」。日行千里，靜則瞑目。旬日不食，一朝或噉升輒盡，或避穀數日自若。誠潛靜坐，一毫塵事不著。矢志慕大道而不果，遂遍遊湖海，流寓寶雞金臺觀，棲焉。忽一旦辭塵，留頌而逝。有鄰人楊軌山，與之置棺殮訖。臨窆，柩內吼聲如雷。眾懼，發視之，顏色如生。復冒艱辛，涉蹻③名山大澤。偶於雍④之終南，遇火龍先生，傳以口訣，授以秘妙，示以出遊。尋甦②。內外丹始成，既而歷諸勝地。於楚和其光，同其塵。覓侶於越，求鉛於沈。

之武當山煉養，結菴於玉虛宮前古木林邱下，九轉金丹，成其大道。猛獸不驚，鷙鳥不攫。人恆異之。嘗與鄉人言：此山異日當大顯。居二十三年，拂袖遊方而去。曾入蜀中，凡名山仙跡猶存。善書龍蛇草字，至今蜀人寶之。逮永樂十年，帝勅正一孫碧雲，於武當山建宮拜候。天順中，贈為：「通微顯化真人」。自此出沒無常，度人無量，莫知所終。手著《節要篇》、《鵝鵠天》等詞行世，言道家之用，兼成真之法。內外丹經，詞甚微妙。古來魏伯陽之《參同》、崔公之《入藥鏡》、呂祖之《敲爻》，皆入聖超凡之極則。但文義精微奧隱，雖破萬卷，不能仿彿。惟紫陽之《悟真》，更詳明眾祖師之遺經。然亦未可驟燭也。獨三丰所著《節要篇》，明白確當，口訣顯然，俾後學者，得以一見了悟。其所以闡歸復正之路，作玄嗣之梯航，明性命之雙修，類陰陽之配取，濟度群迷，普惠眾生，永傳太上之道而不墜，玄之又玄，眾妙之門，復燦然於今日，而力闢旁門外道，黜邪崇正，使堅志勤修，無致失足歧途，得期速效，是乃真人之慈悲，功德不可思議矣。

① 三丰先生傳七：勘誤表已訂正為「列傳七」。

② 甦：通蘇。蘇醒、死而復生之意。

③ 涉躐：涉。徒行屬水也。躐，踐也。涉躐，爬山涉水，四處遊歷之意。

④ 雍：《水經・渭水注》：「雍水出雍山」，秦置雍縣，因水為名。雍山，在今陝西鳳翔縣西北三十里。

無有先生傳① 張真人自述

先生，大元逸民也。行藏莫測，或無或有，故以為號焉②。生於元，遊於明，神行於清。六百年來，不隨物化③。歷世既久，閱人且多。見高尚其志者，每樂舉以告人，非作隱士傳也。蓋與逍遙泉石之士，斟酌夫進退幾宜而已④。

先生有言：隱之為道也，有二：隱於衰世者，不可更仕興朝。隱於興朝者，不可籍隱乞名。以為仕宦之捷徑，夫如是，則出處合宜，清高足錄也。

右《無有先生傳》，載在《隱鑒》。《隱鑒》者，為真人手自編輯。始於元，終於清。分隱士四等。曰：處士、逸士、達士、居士，共百四人。此篇居其首，蓋真人自敘。即陶靖節《五柳先生傳》之意也。茲附於列傳之後，讀者因文以明其志，可爾⑥。

① 無有先生傳八：採錄自《張三丰先生全集》卷六之「隱鑒」。

② 先生……故以為號焉：仙尊是大元時期的逸民，他的行跡和寄藏，難以捉摸，時現時隱，神龍見首不見尾。因此就以「無有先生」，作為他的別號。

③ 生於元，遊於明，神行於清。六百年來，不隨物化：仙尊生於元朝，遊歷於明朝，其神妙之行跡顯跡至清朝，六百年來，他不隨塵世變化而變化。

④ 歷世既久……斟酌夫進退幾宜而已：仙尊歷世既久，閱人無數。每遇志趣高尚者，先生總是樂於將他們的事跡告訴別人。仙尊這樣做，並非是在為隱士們立傳，而是旨在與那些逍遙於山水之間的隱士們，一起探討進退的時機和準則。

⑤ 先生有言……清高足錄也：先生曾經說過，隱逸之道有兩種：一是隱於衰世，即當世道衰敗時，不可再出仕為官。另一隱於興朝，即當國家興盛時，也不應借隱逸之名來博取名聲。以仙尊這樣的準則，來作為仕途

的捷徑，如果能夠做到這樣，那麼無論是出仕還是隱逸，都能合乎時宜，保持清高的節操。

⑥ 右《無有先生傳》……可爾：此節文字，在《張三丰先生全集》卷六之「隱鑒」裡作：「山人野客，即所言，編輯成卷，以為《隱鑒》一書」。此本此節文辭，或係出自關百益之手。意思是說：右邊的《無有先生傳》，收錄在《隱鑒》中的。《隱鑒》，是由仙尊親自編撰的，時間跨度從元朝開始，一直記錄到清朝。此書將隱士分為四等。分別是：處士、逸士、達士和居士。書中總共記錄了一百零四位隱士的事跡。而《無有先生傳》作為這本書的開篇之作，實際上是真人自述履歷和心境。這一點，與陶淵明撰寫《五柳先生傳》，有着異曲同工之妙。

現在，我將這篇《無有先生傳》，附在列傳的後面，希望讀者們能夠通過閱讀這篇文章，來明白和理解仙尊的志向和情懷。

後記

清道光年間，直隸廣平府人楊露禪（1799-1872）原名楊福魁，字祿躔，他奔走於冀豫間，傾費從河南陳家溝師從「牌位先生」陳長興（1771-1853），學得一套叫綿拳、或叫囮拳的陳家拳術。藝成之後，在永年廣府授拳，當地的士紳子弟紛紛拜師學藝。武氏昆仲三人便是其中的佼佼者。老大武澄清1852年考上了進士，1854年去舞陽做了縣令。一個偶爾的機會，他在舞陽的鹽店裡面發現了山右王宗岳的《太極拳論》，他跟兩位弟弟說，王宗岳的拳論，與他們跟楊祿躔學到的拳，是一個道理，好好研讀拳論，寶貝全在裡面了。老三武河清（1812-1880），字禹襄，號廉泉，他壹志於拳藝的研究和理論總結，日後被武式（郝式）、孫氏等太極拳界，尊奉為開派立宗的一代宗師。老二武汝清，1840年考中進士，去刑部做了京官，以剛正清廉名滿京城。1866年，武汝清將楊祿躔舉薦到京城授拳。由此，原本局限於鄉野

村落，呈一拳一腳之能的拳技，開始登臨大雅之堂，由此，這套拳，被冠以「太極拳」之名，登上了歷史舞台。

據《武澄清自訂年譜》，武澄清於咸豐二年（1852年）得中咸豐壬子章鋆榜恩科進士，甲寅年（1854年）補舞陽知縣。時年，武禹襄奉母命赴舞陽省兄，從舞陽某鹽店得王宗岳《太極拳論》。得諸鹽店的原稿，而今已散佚不可得窺。因此也無法確證，王宗岳存世的究竟是那幾篇文字。但可以明確的是，武家昆仲得諸舞陽某鹽店的這份拳譜中，王宗岳其人，生卒生平，皆無確切資訊予以證實，且至今依然是個謎。

王宗岳的《太極拳論》和武禹襄的講論，從武禹襄手頭開始外傳，通常只要兩條途徑：其一，武禹襄贈予楊露禪或楊班侯，唐豪稱之為「禹襄初文以授祿禪者」。另一途經是李亦畬從母舅武禹襄手中抄錄，並加了自己的講論，手抄三冊，一本自藏，一本贈弟啟軒，一本贈郝和，俗稱「老三本」。

唐豪《王宗岳太極拳經 王宗岳陰符槍譜》裡說：「永年西鄉何營村文生

陳秀峰，祿禪子班侯門人也。」其太極拳譜全文之首有曰：「『武當張三丰老師遺論，欲天下豪傑延年養生，不徒作技藝之末也』，予斷此為禹襄初文以授祿禪者。」唐豪斷論，在李亦畬「老三本」成稿之前，武禹襄已經將所得王宗岳《太極拳論》以及自己的部分拳學心得、講論，贈予他的老師楊露禪。這一觀點，也被徐哲東先生所斷論。徐哲東認為：「露禪與武禹襄同為永年人，禹襄與兄秋瀛及酌堂（又字蘭畹）皆好武技，露禪歸自陳家溝，雖身懷絕技，以單門寒族，不為鄉里所重，武氏兄弟慕其技之精妙，皆折節與交……露禪往北京授技，猶籍酌堂之薦引……楊武既相契好，陳溝又無此譜，則楊氏別無來源，其譜取諸武氏，亦絕無疑義。」

「老三本」中，郝和藏本或自藏本裡的「光緒辛巳仲秋念六日亦畬謹識」的「太極拳小序」，「光緒辛巳仲秋廿三日亦畬氏書」的「李亦畬太極拳譜跋」兩個時間節點，「光緒辛巳年仲秋念六日」，即公元1881年10月12日。

「光緒辛巳仲秋廿三日」，即公元1881年10月9日，從以上兩個日子，與啟

軒藏本「光緒六年歲次庚辰小陽月」相參，奠定了「老三本」成稿的相對精確的年限：1880年的11月-1881年10月間。

而「禹襄初文以授祿禪者」，早已隨着楊家三代人在京城傳播拳藝而傳抄開來。這一過程，魚魯難免，竄益也自得其理。甚至在此基礎上，於1868年到1892年間，楊家將「禹襄初文以授祿禪者」的太極拳理論，發展成了楊氏太極拳經典拳譜《三十二目》這樣鴻篇巨製。而「老三本」，始終局限在有限的人群裡傳播。也未能在此基礎上有所拓展。所以，從這一層面上講，雖然王宗岳《太極拳論》以「老三本」名聞遐邇，但「禹襄初文以授祿禪者」這一脈的流傳，在太極拳的發展史上的意義，遠遠超越於「老三本」。徐哲東《太極拳考信錄》就云：「按楊氏本流傳於外最早，今書肆中各種太極拳譜，大都出於楊氏。」

上述兩條途徑，都是以手抄形式，極其隱秘的流傳下來。此次校注的關百益刊本，是王宗岳《太極拳論》最早印刷刊行的版本。顯然也是屬於「禹

襄初文以授祿禪者」一脈的經典樣本。

關百益於1912年刊行的《太極拳經》手寫軟體石印本。太極拳史論界一直以來未能見原本，相關資料見諸中華武術會1936年發行的唐豪《王宗岳太極拳經 王宗岳陰符槍譜》。2018年，二水獲贈顧留馨先生藏本，封面籤有「唐豪贈顧留馨藏」字，扉頁鈐蓋「許霍厚」圓章。「太極拳經叙」一文，「共和元年十一月關葆謙伯益氏叙於京師公立第一中學校」句後，鈐有「葆謙之印」圓章。蓋係關百益與許禹生，許禹生贈與唐豪，唐豪贈與顧留馨。脈絡清晰，遞嬗有序。而李亦畲得諸武禹襄本後，「兼積諸家講論，並參鄙見」，手抄「老三本」，其最早刊行於世的，是1933年由李福蔭在「十三中學」編排的油印本《廉讓堂太極拳譜》，以及次年山西太原刊印《李氏太極拳譜》。由此可見，此次校注的1912年刊行的《太極拳經》，較李福蔭編排的《廉讓堂太極拳譜》，早了整整二十一年。這一時期，也正是太極拳發展史上最為輝煌的「國術」時代。

細校楊家諸本與李亦畬抄本之間的異同，「禹襄初文以授祿禪者」的文本，大體有以下幾個特點：

一、楊家諸本在王宗岳《太極拳論》後，皆有「右係武當張三丰老師遺論，欲天下豪傑延年益壽，不徒作技藝之末也」，這與「馬印書本」內「李亦畬小序」首句的「太極拳始自宋張三丰」意思相同。

二、楊家諸本的「十三勢行功心解」，是綜合了武禹襄講論中「打手要言」「解曰」「又曰」的部分內容整理成文的。其中「能呼吸，然後能靈活」句，是對武禹襄「解曰」：「能粘依，然後能靈活」的提升。是楊家拳學者對太極拳理論界的一份創造性的貢獻。

三、「十三勢行功心解」中「全身意在精神，不在氣，在氣則滯。有氣者無力，無氣者純剛」源自武禹襄的第一個「又曰」。而武禹襄的「解曰」後有「尚氣者無力，養生者純剛」句。「有氣者無力，無氣者純剛」與「尚氣者無力，養氣者純剛」，意義截然不同。尚氣

與養氣，作為對待「氣」的兩種截然不同的態度，其立論符合孟子的「吾善養吾浩然之氣」的理論。與「解曰」中「氣以直養而無害」相呼應。

將兩則「又曰」竄入老三本，或係李亦畬在手抄母舅稿本時，未加細辨之故。將「尚氣」抄成「有氣」，將「養氣」抄成「無氣」，抑或抄寫時的筆誤。因為在行書文本中，「尚」與「有」字形相近，繁體「養」與「無」，亦易誤植。

四、武禹襄第一則「又曰」中「動牽往來氣貼背」，楊家諸本皆作「牽動往來氣貼背」。

「動牽」與「牽動」，拳技含義略有不同。

五、武禹襄第四則「又曰」中：「每一動，惟手先著力，隨即鬆開，猶須貫串，不外起承轉合。始而意動，既而勁動，轉接要一線串成」等39字，楊家諸本皆作「一舉動，週身俱要輕靈，猶須貫串」13字，成為楊家拳藝輕靈活趣的宗旨。

兩節文字，辭意相通。但楊家諸本文辭簡潔，立意高遠，以「輕靈」統領推手要旨，雖也隱藏了武李本意勁上的起承轉合，缺失了習練推手初期的技術要領。但從「着力——鬆開」、「意動——勁動」發展到「輕靈」、「貫串」，週身有了一個質的飛躍。這一舉動，旨在將「輕靈」作為運動綱領。

力矯粘滯於空境，將太極拳推向了「機趣活潑」的境界。

輕靈，不只是對步法的要求，也不只是對身法的要求。上下相隨，左右相連，全身便完整一氣，了無掛礙。不留駐於聖境、不粘滯於悟境。而要從聖境、悟境裡超越出來，展開表象界的種種動象，生發出鮮活流轉、任運隨緣的天機活趣。着眼於鮮活永動的韻味，知空而不住，從空靈中折回，將一己之我轉化為宇宙之我，視「滿目青山起白雲」為家風，隨緣任運，洒脫無拘，使個體與宇宙合而為一，時間與空間鑄成一體，漸臻真美，無拘無束，所謂「天人合一」者也。

「一舉動，週身俱要輕靈，尤須貫串」，便具有「來時無一物，去亦任

從伊」的從容自在。彌漫着灑脫無拘的個性，高蹈着自由駿發的意志。鏡湖老先生（楊健侯）云：「輕則靈，靈則動，動則變，變則化！」此則，從根本上確立了「輕靈」作為楊式太極拳的運動總綱。

六、武禹襄第三則「又曰」後，「武禹襄氏并識」前，「若物將掀起，而加以挫之之力，斯其根自斷，乃壞之速而無疑。」一節，文辭改作：「若將物掀起，而加以挫之之意，斯其根自斷，乃壞之速而無疑。」「物將掀起」，改作「將物掀起」，係現代語法文本對於古漢語語境的誤讀。古漢語語境裡，生天地間，除「我」之外，皆稱之「物」。如《莊子·外篇》：「至道之精……物將自壯」。「加以挫之之力」改作「加以挫之之意」，或能體現楊氏拳藝「用意不用力」之意。

七、《太極拳論》中「動靜之機」四字，見諸許禹生本以及徐致一等吳氏諸本。此本在「無極而生」與「陰陽之母」之間，蘸水筆竄入手寫「動靜

之機」四字，或係出自許禹生手跡，而徐致一等吳氏諸本，都是傳抄自許禹生本。

王宗岳《太極拳論》的傳抄，就像其他文化現象的傳承一樣，有着內在的文化基因。對較楊家諸本與李亦畬抄本之間的異同，就能找尋楊家傳抄王宗岳《太極拳論》的文化基因。

譬如只要在拳論中見到有「張三丰老師遺論」「欲天下豪傑延年益壽，不徒作技藝之末」「能呼吸，然後能靈活」「一舉動，週身俱要輕靈」等，或沒有「尚氣者無力，養生者純剛」句，就能斷定，此拳論一定源自楊家，是從「禹襄初文以授祿禪者」的本子裡「進化」而來的太極拳論。

譬如金庸武俠小說《神雕俠侶》的人一定知道，瀟湘子和尹克西從少林寺藏經閣中盜得一部《九陽真經》，被覺遠大師直追到華山之巔，眼看無法脫身，剛好身邊有隻蒼猿，兩人便割開蒼猿肚腹，將經書藏在其中。《倚天屠龍記》裡覺遠大師臨死前念念有詞的就是這本經書。張三丰、郭襄和無色

禪師聽了後，各自默記了一部分，從此奠定了少林、峨嵋、武當三派的內功基礎。從金庸《神雕俠侶》覺遠指點徒兒君寶口述的《九陽真經》經文來分析：「但你要記得，虛實須分清楚，一處有一處虛實，處處總此一虛實。你記得我說，氣須鼓蕩，神宜內斂，無使有缺陷處，無使有凹凸處，無使有斷續處」「經中說道：要用意不用勁。隨人而動，隨屈就伸，挨何處，心要用在何處」「要知道前後左右，全無定向，後發制人，先發制於人啊」「我勁接彼勁，曲中求直，借力打人，須用四兩撥千斤之法。」以上秘訣，顯然都是從王宗岳《太極拳論》和武禹襄等諸家講論，以及李亦畬「五字訣」中「洗文」改定的。再看《倚天屠龍記》第二章「武當山頂松柏長」中，覺遠彌留之際，口授偷窺自少林藏經閣中《楞伽經》夾縫裡的《九陽真經》：「彼之力方礙我之皮毛，我之意已入彼骨裡。兩手支撐，一氣貫通。左重則左虛，而右已去，右重則右虛。而左已去」「氣如車輪，週身俱要相隨，有不相隨處，身便散亂，其病於腰腿求之」「先以心使身，從人不從己，從身能從心，

由己仍從人。由己則滯，從人則活。能從人，手上便有方寸，秤彼勁之大小，分釐不錯；權彼來之長短，毫髮無差。前進後退，處處恰合，工彌久而技彌精」「彼不動，己不動，彼微動，己已動。勁似寬而非鬆，將展未展，勁斷意不斷」「力從人借，氣由脊發。胡能氣由脊發？氣向下沉，由兩肩收入脊骨，注於腰間，此氣之由上而下也，謂之合。由腰展於脊骨，布於兩膊，施於手指，此氣之由下而上也，謂之開。合便是收，開便是放。能懂得開合，便知陰陽。」此節文辭，大半洗文自李亦畬「五字訣」。由此可見，金庸的《九陽真經》內容，主要得自李亦畬的「老三本」，且內容更側重於李亦畬的「五字訣」。

再譬如，《太極功源流支派論》後文張三丰所傳「十三勢名目并論」來分析，所列拳論中有：「能呼吸，然後能靈活」、「一舉動，週身俱要輕靈」等句。沒有「尚氣者無力，養生者純剛」句。且也將「物將掀起」一模一樣的誤作「將物掀起」。將「挫之之力」，也一模一樣的改作「挫之之意」。將「

動牽往來氣貼背」，也一模一樣的誤作「牽動往來氣貼背」……由此可見，《太極功源流支派論》所列的太極拳論內容，都是來自楊家，係出「禹襄初文以授祿禪者」無疑。

再譬如，武禹襄第三則「又曰」後，「武禹襄氏并識」前，「若物將掀起，而加以挫之之力，斯其根自斷，乃壞之速而無疑」句，一「掀」一「挫」，歷來被各派太極拳學者，奉作太極拳技實作的圭臬。而楊家早期的學者，在傳抄此拳論中，因無法理解「物將掀起」之「物」將如何掀起，於是在傳抄過程中，擅自改做了「將物掀起」。姜容樵所謂的「乾隆抄本」，更無法理解「物將掀起」與「將物掀起」中的「物」，究竟為何物，從後文「斯其根自斷」的「根」找到了答案，於是直接改作「譬之將植物掀起」。姜容樵的「乾隆抄本」，把太極拳愛好者當做是倒拔楊柳的魯智深來訓練了。「物」將掀起」的「物」，在傳統文化語境裡，與「我」相對。凡生天地間，除「我」之外，皆稱「物」。《莊子．外篇》載黃帝問道廣成子，廣成子答曰：

「至道之精，窈窈冥冥；至道之極，昏昏默默……慎守女身，物將自壯。我守其一以處其和。故我修身千二百歲矣。」「物將掀起」之「物」，與「解曰」中「物來順應」之「物」，一一皆同莊子「物將自壯」之「物」。古人對的一切人事、物事，未必僅指今人概念中「物體」之「物」。倘若將「物語境，不同於今人之主謂賓語法。「物將掀起」的「物」，泛指與「我」相將掀起」，改作今人語境下的「將物掀起」，則深義隨之缺失。而「將物掀起」的「物」，顯然只是局限於今人語境下的「物體」，文辭雖合乎今人口吻，卻缺失更多的深層的含義。楊本改「物將掀起」為「將物掀起」後，在拳藝上的理解，也更接近今人的語境。家師慰蒼先生曾作《楊氏太極拳學者修改太極拳經典著作的例證》一文時說：「從文言文法上講，這一段中『如意要向上，即寓下意』句，是承應上句『有上即有下』，而作了一般文字上的說明，然後接下來再舉『若將物掀起，而加以挫之之意，斯其根自斷，乃壞之速而無疑』，這個日常生活中既簡單又具體的例子來作為補充說明的……以

我們低水平的理解，這一段講的正是《打手歌》最後一句「沾粘連隨不丟頂」中的第一個字「沾」字。根據楊氏老拳譜「沾粘連隨」節中，對「沾」字的解釋是「沾者，提上拔高之謂也」，則可以知道，「沾」是向上向高處的引進，也就是李亦畬《撒放密訣》中「擎起彼身借彼力」的「擎」字。」楊本在改將「物將掀起」為「將物掀起」後，為了更能表述「輕靈」之要，於是又將下文中的「挫之之力」，也改作了「挫之之意」。家師慰蒼先生在上文後進一步闡述說：「可得注意，李氏已將『擎』字說得清清楚楚，是要借用對方的反作用力的。為了防止對『擎』的誤解，李氏在後面的小注中又特為注了『中有靈字』，說明了在使用『擎』字時要輕靈，決不是憑着力氣大來蠻幹一下，就算是符合了的。」

以上種種二水看來，「禹襄初文以授祿禪者」，正像是一面鏡子，能照見後世傳抄諸譜的真實面目來。

這或許正是校注關百益《太極拳經》的意義之所在了。

另外，就太極拳史論界而言，關百益先生是史上最早研究王宗岳的學者。

他從《張三丰先生全集》中，找尋與仙尊張三丰相關聯的王宗、王宗道，且進一步從《張三丰先生全集》卷五《派考記》中之拳技派「王漁洋先生云」一節文辭，將太極拳與「四明內家拳」發生了關聯，之後太極拳史論界，溫州陳州同、四明張松溪、鄞縣王來咸、征南之徒僧耳、僧尾等等，都沒有跳出關百益先生的視線。至於關百益先生附錄的《授受源流》和《張三丰列傳》，更是為我們瞭解清末民初，京城太極拳界現狀，提供了寶貴的資料。

二水居士 甲辰六月十五日 於嘉興 一多廬

《太極拳經》關百益刊印本

唐豪家贈

顧留馨生

太極拳經

象玉

太極拳經叙

辛亥秋余獲太極拳鈔本於京師其題有山右王

宗岳先生太極拳論又題有武當山先師張三丰

王宗岳留傳又論後渡江居懷武當山張三丰老師

遺論其說不一愚意武當張三丰所遺留王宗岳

據以傳世者也其文意雖有未工而精深與妙確

似張真人筆意顧三丰全集缺而未載豈真人道

法廣大傳其仙術者為一派傳其武技者又一派

歟然則王宗岳之為人自有不可忽者查派考記

有淮安王宗道者嘗從三丰學道永樂中封圓過德

真人後入廬山採藥不返或疑王宗岳王宗道為
一人而此籍山右彼籍淮安又顯係為二人也又
王漁洋有謂拳勇之技少林為外家武當張三丰
為內家三丰之後有關中人王宗得其傳豈王宗
即王宗岳之訛傳抑岳字為衍文耶益嘗思之矣
張三丰王宗岳固皆高隱者流雅不屑以真名示
人而人亦不必辨其真名第求其拳之真傳可也
竊謂此拳之妙用大意以柔克剛靜制動順破逆
為主其旨同於道家其理合乎儒論者之陸清獻
太極論曰寂而不動即太極之陰靜也感而遂通

即太極之陽動也感而復寂寂而復感即太極之
動靜無端陰陽無始也此太極性之理與太極拳
之理本自相同其關於身心者一也尊之曰經似
無不宜惟原本皆係傳鈔異常緘秘非簡中人殆
不得見而尚武少文未免以訛傳訛魯莫辨玆
特詳加參考折衷壹是間有所疑分注其下並附
授受源流暨張三丰列傳於後擬廣為傳布以為
體育之勸俾吾學界得知此拳之奧妙以振尚武
之精神當不憚遍訪名師專心致志由強體而強
種強國要不可以技藝輕末而忽之是則余尊太

極拳為經而叙以廣傳於世之意也夫

共和元年十一月關葆謙伯益氏叙於京師公

立第一中學校

太極拳經目錄

太極拳與□象

太極拳目錄終

勘誤表

頁數	行數	原誤	更正
叙一	正面十	圓通	圓德◎
經一	正面九	虛領	虛字下落一◎ 一作頂◎
二	正面四	正多	甚多◎
二	背面七	主如	立◎如
二	背面九	故避	欲◎避
二	背面一	長口	長江◎
二	背面五	顧盼定	定上落一中◎字
二	背面十	頂頭黜	頂頭懸◎

三	正面一	鬆濘	鬆靜◎
三	正面二	立身	立身
三	正面七	打手歌	搭手歌
四	正面九	白鵝瞭翅	白鵝瞭翅◎同下
四	正面十	拗步	拗步同下
五	正面二	登腳	蹬腳◎
五	正面四	剔腳	踢腳◎
六	背面十	目歌	目字行◎ 一作日正中
六	正面四	鬆淨	鬆靜◎
六	正面四五	中正	正字下落 四字小注

傳

六　六　五　八　八　八　六　六　六　六

正面七　修用　體⊙用⊙
正面八　何者　何在⊙
正面九　挫之　挫⊙
背面十　無終　無疑⊙
正面二　謂三丰　張三丰
正面五　王來咸　王來咸⊙
正面七　列之　臚⊙列⊙列⊙
正面一　三丰先生本傳五
正面三　才其　才⊙其⊙
背面八　財法　法⊙財⊙

八　　背面八　　至詔　　　玉◎詔

九　　正面九　　傳六　　　列傳六
　　　　　　　　三年先生

十　　正面十　　傳七　　　列傳七
　　　　　　　　三年先生

終

太極拳經

武當山先師張三丰王宗岳留傳

後學關葆謙伯益氏校訂

太極拳論

太極者由無極而生陰陽之母也動之則分靜之
則合無過不及隨曲就伸人剛我柔謂之走我順
人背謂之粘動急則急應動緩則緩隨雖變化萬
端而理為一貫由著熟而漸悟懂勁由懂勁而階
及神明然非用力之久不能豁然貫通焉虛領頂
勁氣沉丹田不偏不倚忽隱忽現左重則左虛右

重則右杳仰之則彌高俯之則彌深進之則愈長
退之則愈促一羽不能加蠅蟲不能落人不知我
我獨知人英雄所向無敵蓋皆由此而及也斯技
旁門甚多雖勢有區別概不外乎壯欺弱慢讓快
耳有力打無力手慢讓手快是皆先天自然之能
非關學力而有所為也察四兩撥千斤之句顯非
力勝觀耄耋能禦眾之形快何能為直如平準活
似車輪偏沉則隨雙重則滯每見數年純功不能
運化者率皆自為人制雙重之病未悟耳故避此
病須知陰陽粘即是走走即是粘陰不離陽陽不

離陰陽相濟方為懂勁懂勁後愈練愈精默識

揣摩漸至從心所欲本是舍己從人多悞舍近求

遠所謂謬之毫釐差之千里學者不可不詳辦焉

是為論

右係武當山張三丰老師遺論欲天下豪傑延

年益壽不徒作技藝之末也

此論切要句句在心並無一字敷衍陪襯非有

夙慧者不能悟也先師不肯妄傳非獨擇人亦

恐枉費工夫耳此二則疑王宗岳先生所注特低一格以別於本論

太極拳解

太極拳一名長拳一名十三勢長拳者如長江大

海滔滔不絕十三勢者掤擟擠按採挒肘靠此八

卦也進步退步左顧右盼中定此五行也合而言

之曰十三勢掤擟擠按即坎離震兌四正方也採

挒肘靠即乾坤艮巽四斜角也進退顧盼定即水

火木金土也

十三勢行工心解

以心行氣務令沈著乃能收斂入骨以氣運身務

令順遂乃能便利從心精神能提得起則無遲重

之虞一作所謂頂頭懸也意氣須換得靈乃有圓

活之趣所謂變轉虛實也發勁須沉著鬆靜專注
一方立身須中正安舒支撐八面行氣如九曲珠
無微不到（氣徧身軀之謂）運勁如百煉鋼何堅不摧形如
搏兔之鶻神如捕鼠之貓靜如山岳動似江河蓄
勁如開弓發勁如放箭曲中求直蓄而後發發力由
脊發步隨身換收即是放斷而復連往復須有摺
疊進退須有轉換極柔軟然後極堅剛能呼吸然
後能靈活氣以直養而無害勁以曲蓄而有餘心
為令氣為旗腰為纛先求開展後求緊湊乃可臻
於縝密矣

又曰先在心後在身腹鬆氣斂入骨神舒體靜刻刻
在心一動無有不動一靜無有不靜牽動往來氣
貼背斂入脊骨內固精神外示安逸邁步如貓行
運勁如抽絲全身意在精神不在氣神或云全在蓄神不使氣
在氣則滯有氣者無力無氣者純剛氣若車輪腰
如車軸

擖手歌

掤攦擠按須認真上下相隨人難進任他巨力來
打偹牽動四兩撥千斤引進落空合即出粘
連黏隨不丢頂非力勝觀耄耋能禦眾之形快何顯案前論有察四兩撥千斤之句顯

太極拳經

能為等句知粘連黏隨不丟頂下尚有△
毫釐能禦衆十四字合上三節共成△
本亦至不丟頂而止則知其下一△

四韻然參觀他
韻係此人矣

又曰彼不動己不動彼微動己先動似鬆非鬆將
展未展勁斷意不斷

又曰行則動動則變變則化化無窮

十三勢名目　此名自有志本稍有不同要在用
者能辨其變耳下列共六十四
勢以袞八

攬雀尾

提手上勢

摟膝拗步

單鞭

白鵝晾翅

手揮琵琶勢

進步搬攔搥

抱虎歸山

肘底看搥

斜飛勢

白鵝晾翅

海底針

撇身搥

上勢攬雀尾

雲手

左右分腳

如封似閉

攬雀尾

倒攆猴

提手上勢

摟膝拗步

扇通背

卸步搬攔搥

單鞭

高探馬

轉身蹬腳

摟膝拗步

翻身撇身捶

翻身二起脚

披身踢脚

轉身蹬脚

如封似閉

斜單鞭

玉女穿梭

雲手下勢

倒攆猴

進步栽捶

進步蹬脚

彎弓射虎

雙風貫耳

上步搬攔捶

抱虎歸山

野馬分鬃

單鞭

金鷄獨立

斜飛勢

提手上勢

摟膝拗步

扇通背

單鞭

高探馬

摟膝指膅捶

下勢單鞭

退步跨虎

彎弓射虎

白鵝晾翅

海底針

止勢攬雀尾

雲手

十字擺蓮

上勢攬雀尾

上步騎鯨

轉腳擺蓮

合太極

太極十三勢目歌

十三總勢莫輕視命意源頭在腰膝。變轉虛實須

留意氣遍身軀不少癡靜中觸動動猶靜因敵變

化是神奇勢勢留心揆用意 著或作處 得來不覺費

工夫刻刻留心在腰間腹內鬆净氣騰然尾閭中

正。神貫頂滿身輕利頂頭懸仔細留心向推求屈

伸開合聽自由入門引路須口授工夫無息法自

修若言體用何為準意氣君來骨肉臣想推用意

終何在益壽延年不老春歌兮歌兮百四十字字

真切己意 一作 無遺若不向此推求去枉費工夫始。

貽 一作 嘆惜

太極十三勢總論

一舉動週身俱要輕靈尤湏貫串氣宜鼓盪神宜
內斂無使有缺陷處無使有高低一作凹凸處無使有
斷續處其根在腳發於腿主宰於腰行於手指由
腳而腿而腰總湏完整一氣向前退後乃得機得
執有不得機得執處身便散亂其病必於腰腿求
之上下前後左右皆然凡此皆是意不在外有上
即有下有前即有後有左即有右如意要向上即
寓下意若將物掀起而加以挫之之意斯一作斬其
根自斷乃壞之速而無疑一作疑虛實宜分清楚一處有

有一處虛實處處總有一虛實週身節節貫串勿令絲毫間斷耳

太極拳終

附 授受源流

王漁洋云拳勇之技少林為外家武當謂三丰為
內家三丰之後有關中人王宗此五宗恐宗傳溫
州陳州同州同明嘉靖間人故今兩宗之傳盛於
浙東順治中王來咸征南其最著者靳人也案
漁洋所敍皆南人不知北方學者亦顧不乏人茲
就譜牒所載徵之口碑相傳列之如左以待博雅
君子有所匡正焉

祖師張真人三丰傳王先生宗岳王先生傳河南
豆腐房江先生名傚其江先生傳排王老詳末排王老

一七二

傳楊無敵所稱楊六先生者是也自楊六先生來

遊京師太極拳因而大振先生之子楊班侯先生

鈺建侯先生鏗皆穫盛名他如治員勒驕員勒廣

公爺孔紀窯侯得山天義醬園張四胖子王五等

上自王公下至工賈皆受藝於楊六先生之門此

後一傳再傳更僕難數矣

附張三丰列傳

列傳一

明　史

張三丰遼東懿州人名全一一名君實三丰其號也以其不飾邊幅又號張邋遢頎而偉龜形鶴骨大耳圓目鬚髯如戟寒暑惟一衲一蓑所噉升斗輒盡或數日一食或數月不食書過目不忘游處無恆或云能一日千里善嬉諧旁若無人嘗游武當諸巖壑語人曰此山異日必大興時五龍南巖紫霄俱燬於兵三丰與徒去荊榛闢瓦礫創草廬居之已而舍去太祖聞其名洪武二十四年遣

三丰列傳

使覓之不得後居寶雞之金臺觀一日自言當死
留頌而逝縣人具棺殮之及葬聞棺內有聲啟視
則復活乃游四川見蜀獻王復入武當歷襄漢跡
踪益奇幻永樂中成祖遣給事中胡濙偕內侍朱
祥齎璽書香幣往訪遍歷荒徼積數年不遇乃命
工部侍郎郭璉隆平侯張信等督丁夫三十餘萬
人大營武當宮觀費以百萬計既成賜名太和太
岳山設官鑄印以守竟符三丰言或言三丰金時
人元初與劉秉忠同師後學道於鹿邑之上清宮
然皆不可考天順三年英宗賜誥贈為通微顯化

列傳二　徵異錄

祇園居士

張邋遢名君實字鉉一別字玄玄遼東懿州人張
仲安第五子也丰姿魁偉龜形鶴骨大耳圓目鬚
髯如戟頂作一髻自號保和容忍三丰子手執刀
尺寒暑惟衣一衲或處窮寂或游市口浩浩自如
旁若無人有問之者終日不答一語及與論三教
經書則吐辭滾滾皆本道德忠孝每遇事輒先知
或三五日兩三月始一食然登山如飛或隆冬臥
雪中鼾鼻如雷時人咸異之因呼為張邋遢過元末

真人終莫測其存否也

三丰川傳

居寶雞金臺觀書一日辭世而逝從者為棺殮臨

窆發視之復生乃入蜀抵秦游襄鄧往來長安歷

隴岷甘肅洪武初入武當登天柱峯徧歷名勝使

弟子邱元靖住五龍盧秋雲住南巖劉古泉楊善

登住紫霄乃自結草廬於展旗峯北曰遇真宮草

庵於土城曰會仙館令弟子周真得守之洪武庚

午拂袖長徃不知所之明年太祖遣三山道士請

造朝了不可見或曰住青州雲門洞永樂初遣給

事中胡濙指揮楊永吉等物色之不得十年二月

成祖為書詔道士元虛子徃武當於宫玄舊游處

建道場焚書冀有聞焉不獲仍御製詩賜之有若

遇真仙張有道為言竮埃長相思之句天順末或

隱或現上聞之封通微顯化真人後往來鶴鳴山

半年不知所終

列傳三 見七修類藁

張仙名君實字全一遠東懿州人別號玄玄又號

保和容忍三丰子時人又稱張邋遢天順三年曾

來謁帝予見其像鬢眉一耆背垂面紫大腹

而攜笠者上為錫誥之文封為通微顯化大真人

列傳四 淮海雜記

明 郎 瑛

明 陸 西 星

三丰老仙龍虎裔孫也其祖裕賢公學能兼占象
移家於金之懿州與子昌隱於民間及懿為元人
所拔始稍稍以名字聞然昌公固優游世外者也
夫人林氏先以二乳生四子曰逖曰游曰逢曰逸
皆早歿既更舉二子曰通曰達通即老仙也降誕
之夕林夢斗母元君手招大鶴止屋長嘯三聲而
驚寤遂就褥焉幼有異質長負才藝遊燕京故交
劉秉忠見而奇之曰真仙才也默契之久乃得一
宰於中山苦寒之地以丁憂歸遂不復出嘗言富
貴如風燈草露光陰似雨電浮漚乃決志求道訪

師終南得聞火龍妙諦漸乃祥狂垢污人不能識

生平詩文每起稿於樹皮苦肉茶湯匕箸間積數

十年猶能記誦然未嘗錄以示人也故元朝文藝

中無有知者道意孫鳴鳴鶴鶯入明初遷淮

揚六世孫花谷道人即鸞與余為方外友其家有

林園之勝老仙薔□□家印以當年輒事則書云

遊詩若千篇實話數章為訣一函命藏之花谷每

為余言不勝使人遐想也

三丰先生本傳五

汪鍚齡敬述

三丰先生姓張名通字君寶先世為江西龍虎山
人故嘗自稱為天師後裔祖父裕賢公學精星算
南宋末知天下王氣將從北起遂攜本支春屬徙
遼陽懿州有子名居仁亦名昌字子安仲安號白
山即先生父也壯貿奇器元太宗收召人才分三
科取士子安赴試策論科入選然性素恬淡無仕
宦情終其身於林下定宗丁未夏先生母林太夫
人夢元鶴自海天飛來而誕先生時四月初九日
子時也丰神奇異龜形鶴骨大耳圓晴五歲目染

三丰別傳

異疾積久漸昏其時有張雲菴者方外異人也住
持碧落宮自號白雲禪老見先生奇之曰此子仙
風道骨自非凡器但目遭魔障須拜貧道為弟子
了脫塵翳慧珠再朗即送遂太夫人許之遂投雲
菴為徒靜居半載而目漸明教習道經過目便曉
有暇兼讀儒釋兩家之書隨手披閱會通其大意
即止忽忽七載太夫人念之雲菴亦不留遂拜辭
歸家專究儒業中統元年舉茂才異等二年稱文
學才識列名上聞以備權用然非先生素志也因
顯揚之故欲效毛廬江捧檄意耳至元甲子秋游

燕京時方定鼎於燕詔令僉列文學才識者待用
栖遲燕市闤闠日隆始與平章政事廉公布冕識
公異才其奏補中山博陵令遂之官政眼訪葛洪
山相傳為稚川修煉處因念一官蕭散頗同勾漏
予豈不能似稚川越明年而丁艱矣又數月而報
憂矣先生遂絶仕進意奉歸遼陽終日哀毀覓
山之高潔者營厝甫畢制居數載日誦洞經倏有
邱道人者叩門相訪談言理滿座風清洒然有
方外之想道人既去因束裝出游田產悉付族人
嶠代掃墓挈二行童相隨北燕趙東齊魯南韓魏

往來名山古剎吟咏關觀且行且住如是者幾三
十年均無所遇乃西之秦隴挹太華之氣納太白
之奇走褒斜度陳倉見寶雞山澤幽邃而清乃就
居焉中有三尖山三峯挺秀蒼潤可喜因自號為
三丰居士延佑元年年六十七始入終南得遇火
龍真人傳以大道更名玄素一名玄化合號玄玄
子別號昆陽山居四載功效寂然聞近斯道者必
湏財法兩用平生游訪兼頗好善囊篋殆空不覺
淚下火龍怪之進告以故乃傳丹砂點化之訣命
出山修煉立辭恩師和光混俗者數年泰定甲子

春南至武當調神九載而道始成於是湘雲巴雨

之間隱顯遨遊又十餘歲乃於至正初由楚遷遼

陽省墓訖復之燕市公卿故交死已盡矣遂之

西山遇前卻道人談心話道促膝參同万知為長

春先生符陽子也別後復至秦蜀由荆楚之吳越

僑寓金陵遇沈萬三傳以丹道事在至正十九年

臨別先生預知萬三有從邊之禍囑囘東南王氣

正盛當晤子於西南也仍遼秦居寶雞金臺觀九

月二十日陽神出游土人楊軌山以先生辭世買

棺收殮臨空之際柩有聲如雷啟視復生蓋其陽

神出游樸厚者見之以為宛其死矣後乃攜軌山
邀去又二年滄桑頓改海水重清元紀忽終明運
又啟先生乃結菴於太和故為瘋漢人目為遺逋
道人道士即元靖安靜可喜秘收為徒他日入成
都說蜀王椿入道不聽遺裹鄧間更莫測其蹤
跡矣洪武十七年甲子太祖以華夷賓服詔求先
生不赴十八年又強沈萬三敦請亦不赴蓋帝王
自有道不可以金丹金液分人主勵精圖治之思
古來方士釀禍皆因游仙入朝為屬之階登聖真
者決不為唐之葉去善宋之林靈素也前車可鑒

矣二十五年乃遯入雲南通太祖從萬三於海上
緣此踐約來會同煉天元服食大藥明年成始之
貴州平越福泉山朝眞禮斗候詔飛昇建文元年
完璞子訪先生於武當適從平越歸來相得甚歡
永樂四年侍讀學士胡廣奏言先生深有道法廣
具神通五年丁亥即命胡濙等遍游天下訪之十
年壬辰又命孫碧雲於武當建宮拜候並致書相
請直逮十四年並不聞有蹤跡帝乃怒謂胡廣曰
卿言張三丰韞抱玄機胡弗敢來見朕也斥廣尋
覓之廣大懼星夜抵武當焚香泣禱是年五月朔

為南極萬壽老君命諸仙及期大會時先生亦在

詔中遂與玄天官屬御氣同行適見胡廣情切乃

按雲車許以陛見入朝繼即赴上清之命飄然而

去明年胡漢等遠朝終來得見先生也吾師乎吾

師乎其隱中之仙乎其仙中之神乎其神仙而天

仙者乎繼荷　　至詔高會羣真位列兒官身成乾

體故能神通變化濟世度人西圍上下虛空處處

皆鸞驂所至將所謂深藏宏顧廣大法門者呂祖

之後惟先生一身而已錫齡風塵俗吏幾忘本

原觀察劍南又鮮仁政濫叨厚祿辜負　皇恩

兩年來曠天少見水潦頻增齡乃跣足剪甲恭禱
眉山之靈拈香七日晴光普照薑景遙開奇峯異
水間幸遇先生鑒齡微忱招齡入道並示丹經秘
訣一章及提要篇二卷照法修煉始識真功因此
悔入官途游情山水遁乃自出清俸結廬凌雲未
知何年何日蟬脫塵網採瑤花奉桃實敬獻先生
也齡侍先生甚久得悉先生原本又甚詳爰洗濁
懷恭為紀傳以付吾門嗣起者

三丰先生傳六　　圓嶠外史

先生遼陽懿州人也名號屢更游行無定人多不

測其踪劉秉忠同師於前廉希憲薦測於後至元
間以寧官致仕洪武初年太祖屢詔不出蓋其托
仙遠遯以全仕元之節者也故嘗自稱曰大元遺
老入當自贊曰大元逸民君子深慨其神仙名重
遂至掩其孤忠耳平生訪道歷盡艱辛終南遇師
之後覓侶求鉛者足遍天涯乃於武當山修成大
道所可異者先生未降世而武當一席早為安排
昔希夷先生游太華遇異人孫君仿曰武當九室
嚴深靜可居君後有徒孫更能發跡此山君光大
張蓋己知名山有主人之道有法嗣也豈不異乎

嘗聞苦竹真君傳記於鍾離雲房謂他日有兩口

者為汝弟子而其後竟遇呂祖夫豈至人降靈必

先有年月日時里居姓氏預定於大羅天上耶不

然何言之驗也圓通真人為先生弟子亦不能請

究其故本傳一篇記叙精詳仙鑑明紀考政咎合

然後知先生之籍貫生成修真得道有如是其全

備者

三丰先生傳七　　　缺名

三丰者幽北遼陽翼州人也姓張名君寶字玄玄

號三丰封曰通微顯化真人蓋父出自元末時真人之。

父諱昌又名子安三丰乃第五子也幼時因染目
疾百藥罔效於是舍送碧落宮師事張雲菴為徒
從學全真正教初師之生也迴多異貌龜形鶴骨
大耳圓目鬚髯如戟頂作一髻或戴偃月冠手持
竹杖一笠一衲寒暑禦之不飾邊幅人呼為邋遢
日行千里靜則瞑目自不食一朝或噉升斗輒
盡或避穀數日自若誠潛靜坐一毫塵事不著矢
志慕大道而不果遂遍游湖海寓實雞金臺觀
棲焉忽一旦辭塵留頌而逝有隣人楊軏山與之
置棺殮訖臨窆柩內吼聲如雷衆懼發視之顏色

如生尋甦復冒艱辛涉蹤名山大澤偶於雍之終

南遇火龍先生傳以口訣授以秘妙示以出遊和

其光同其塵覓侶於越求鉛於沈內外丹始成既

而歷諸勝地於楚之武當山煉養結庵於玉虛宮

前古木林邱下九轉金丹成其大道猛獸不驚鷙

鳥不攫人恆異之嵩與鄉人言此山異日當大顯

居二十三年拂袖游方而去晉入蜀中凡名山仙

跡猶存善書龍蛇草宇至今蜀人寶之達永樂十

年帝勑正一孫碧雲於武當山建宮拜候天順中

贈為通微顯化真人自此出没無常度人無量莫

知所終手著節要篇鴻鵠天等詞行世言道家之
用兼成真之法內外用經詞道微妙古來魏伯陽
之參同崔公之入藥鏡呂祖之敲爻皆入聖超凡
之極則但文義精微與隱雖破萬卷不能彷彿惟
紫陽之悟真更詳明象祖師之遺經然亦未可驟
燭也獨三丰所著節要篇明白確當口訣顯然俾
後學者得以一見了悟其所以闡歸復正之路作
玄關之梯航明性命之雙修類陰陽之配取濟度
羣迷普惠衆生永傳大上之道而不墮玄之又玄
衆妙之門復燦然於今日而力闢旁門外道黜邪

崇正使堅志勤修無致失足岐途得期速效是乃
真人之慈悲功德不可思議矣

　　無有先生傳八

　　　　　　　　　張真人自述

先生大元逸民也行藏莫測或無或有故以為號
焉生於元游於明神行於　　　清六百年來不隨
物化歷世既久閱人且多見高高其志者每樂舉
以告人非作隱士傳也蓋與道進泉石之士斟酌
夫進退幾宜而已先生有實隱之為道也有二隱
於衰世者不可更仕與朝隱於興朝者不可藉隱
弋名以為仕官之捷徑夫如是則出處合宜清高

足錄也

右無有先生傳載在隱鑑隱鑑者為真人手自

編輯始於元終於清分隱士為四等曰處士逸

士達士居士共百四人此篇居其首蓋真人自

叙即陶靖節五柳先生傳之意也茲附於列傳

之後讀者因文以明其志可爾

存真書齋仙道經典文庫　已出版書目

書名	作者／編者	整理者
道言五種	【清】陶素耜	蒲團子
李涵虛仙道集	【清】李涵虛	蒲團子
女子道學小叢書【修訂版】	陳攖寧	蒲團子
通一齋四種	【清】方內散人	蒲團子
稀見丹經初編	孫碧雲、汪東亭、海印子等	蒲團子
因是子靜坐四種	蔣維喬	蒲團子
參悟集註	仇兆鼇（知幾子）	蒲團子
抱一子陳顯微道書二種	【宋】陳顯微	蒲團子
稀見丹經續編	陳攖寧	蒲團子
重訂女子丹法彙編	陳攖寧	蒲團子
李文燭道書四種	【明】李晦卿	蒲團子
稀見丹經三編	張松谷、常遵先等	蒲團子
外丹經匯編第一輯	陳攖寧等	蒲團子
名山遊訪記（戊子年改訂本 附：山中歸來略記）	高鶴年著，陳攖寧重編	蒲團子
參悟闡幽	【清】朱元育	蒲團子
《參同契講義》附《仙學必成》	陳攖寧	蒲團子

心一堂 武學傳承叢書 已出版書目	作者
太極解秘十三篇（修訂版）	祝大彤
武當張三丰承架太極拳	李文斌
太極拳的哲學科學與中醫學（附推手2VCD）	高壯飛
汪永泉傳楊氏太極拳功剳記	朱懷元
楊式汪脈太極拳老六路宗師朱懷元太極拳紀念影集VCD	朱懷元
太極拳修習問答附珍影集——楊氏武匯川一脈傳承	黃仁良
武式太極拳攬要	賈樸、李正潘
無極椿闡微：太極內功入門捷要	蔡光復、蔡昀
道德經與太極拳——道經篇	夏春龍
郝為真原傳太極內功釋秘	胡鳳鳴、胡誌強
《太極拳：一門性命踐行的哲學》——太極拳老拳譜三十二目解秘（一）	二水居士
《太極拳經》關百益刊印本校注	二水居士

心一堂武學・內功經典叢刊 已出版書目	作者
楊澄甫太極拳要義、永年太極拳社十周年紀念刊合刊	楊澄甫
太極拳體用全書（原版二種）附《參拜楊家墓地、拜訪楊振國先生記》	楊澄甫
內功十三段圖說	寶鼎
形意拳譜五綱七言論	靳雲亭
形意五行拳圖說	靳雲亭
《國術與國難》《張之江先生國術言論集》（一九三一）	張之江
浙江國術游藝大會彙刊（一九二九）	心一堂
鄭榮光太極拳、八段錦、易筋經彙刊	鄭榮光